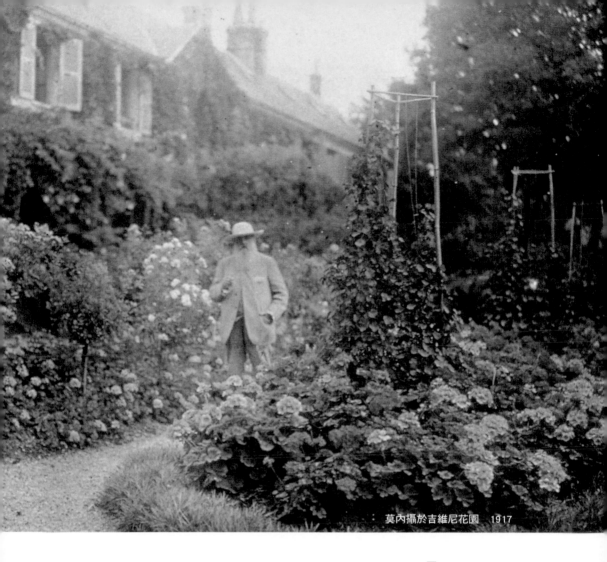

莫內攝於吉維尼花園　1917

Monet's
Garden in Giverny

莫內在吉維尼花園

www.artist-magazine.com　Since 1975

藝術家 特集

Artist

目錄

Con

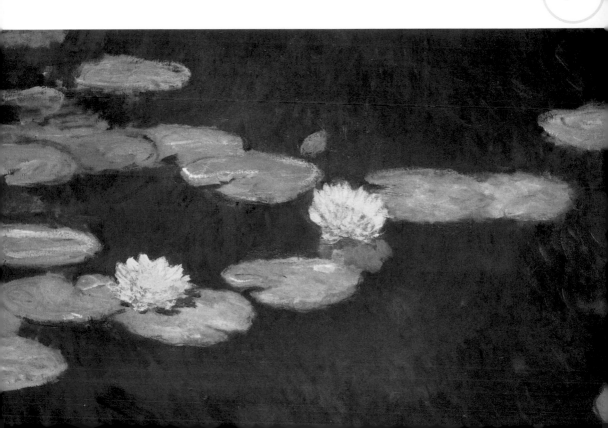

tents

吉維尼時期 •

Monet's
Garden in Giverny
莫內在吉維尼花園

看那蓮葉片片，波平如鏡：莫內的吉維尼花園

　　每天早晨，莫內會踏上通往花園的小徑，用眼睛逡巡兩旁他親手栽植的每株花草後，緩緩步向他每天必定造訪的蓮花池。

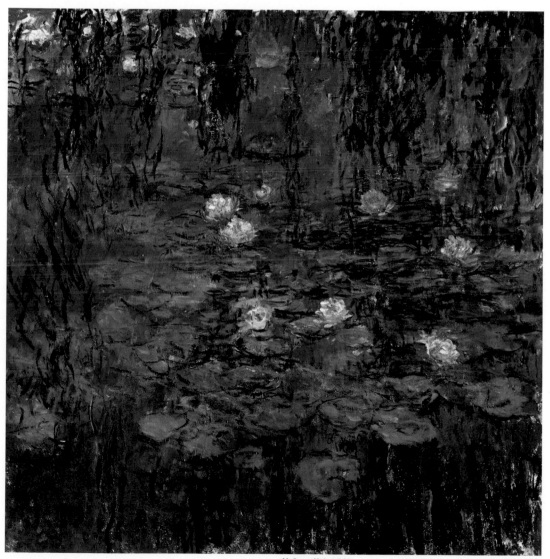

莫內　藍色睡蓮　1916-9　油彩畫布　巴黎奧塞美術館藏

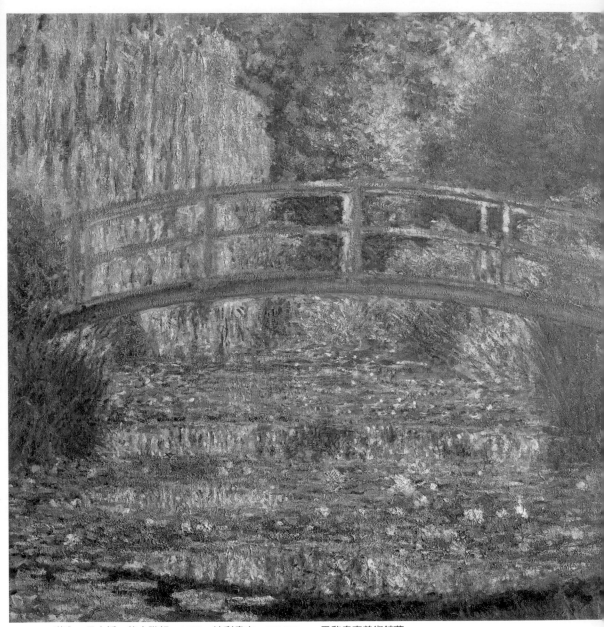

莫內　日本橋，綠之諧韻　1899　油彩畫布　89×93cm　巴黎奧塞美術館藏

　　今日莫內花園的訪客，走進鐵路旁的大門後，會在一道杜鵑花和玫瑰攀緣架形成的圍籬護衛下，步向同一座蓮花池畔，舉目所見是高低掩映的花叢，圍籬外則是連接維農（Vernon）和吉梭（Gisors）的鐵路，當年莫內對這座花園一見鍾情時，可能就坐在駛經此地的火車上。

而當訪客接近池邊時，會發現佇立池邊的莫內，正細細思量著今天的畫作要如何進行，絲毫未注意火車經過的聲音。就在這裡，我們遇見了莫內最為人熟知的蓮花池畫作的成形現場——這座位於巴黎近郊吉維尼（Giverny）的花園，也是這位印象派大師生涯後三十年最重要的作畫地點。

與吉維尼花園相遇

吉維尼是一座位於巴黎西北四十英里處的小村莊。1883年，時年四十三歲的莫內搬到這座人口不到三百人的小鎮時，與他同行的還有陪伴他度過人生最艱難時期的艾莉絲·何西蝶（Alice Hoschedé）。

彼時，莫內的妻子卡蜜兒（Camille Monet）已因肺結核（一說為骨盆腔癌）去世四年，傷心的莫內在維特尼（Vétheuil）舊居繼續住了兩年後，決定打起精神，另覓住處重新開始。他先後搬到普瓦西（Poissy）、維農等地，一番周折後，才在一次火車行中，發現了吉維尼這個距離塞納河不遠的小鄉村。

艾莉絲是莫內的友人，和經營百貨公司的丈夫育有六名兒女，夫婦兩人也是當時印象派畫家的主要贊助者。然而1877年，何西蝶破產，收藏的畫作也被拍賣罄盡，隔年夏天更被迫舉家遷至維特尼，借莫內家共宿。隨後，債主纏身、亟欲再振雄圖的何西蝶遠渡比利時，但艾莉絲並未隨行，繼續與孩子們留在莫內家。1879年卡蜜兒過世後，艾莉絲幫忙莫內帶兩個兒子，後來也隨著莫內一起遷往普瓦西和維農。一直到1891年何西蝶過世後，前後共度了十多年的兩家人，自此才成為一家人。

1883年5月初，遭逢人生諸多波瀾的莫內與艾莉絲，在吉維尼租下了一棟兩層樓的屋子，屋旁有一間穀倉、一片果園，還有一座小花園，不遠處則是孩子們的學校。在幾年的遷徙和顛沛之後，這裡的寧靜祥和，讓一切似乎有了安頓的氣氛；和煦的陽光、怡人的風景，也彷彿預示著一股新氣象即將產生。

自從卡蜜兒死後，莫內就打定主意，此生不再為貧窮所苦；在搬到吉維尼的頭幾年裡，他的生涯也似乎真的愈來愈順遂。相較於前幾年時好時壞的窘境，他的經紀人保羅·杜蘭－魯耶（Paul Durand-Ruel）開始帶來了令人振奮的售畫消息，七年後，經濟好轉許多的莫內就攢得了足夠買下這棟屋子的存款。

於是1890年，這座他投注心力、一點一滴照著自己的理想改建的吉維尼花園和房屋，正式成為莫內的宅邸。

塞納河畔一水鄉

吉維尼的什麼地方吸引莫內？1883年5月，莫內搬離「可怕、不幸的」普瓦西、再從暫住不到一個月的維農搬進吉維尼花園時，他寫信給慷慨資助他搬家的經紀人杜蘭－魯耶，對花園和周圍的環境讚不絕口：「一旦安頓下來」，他寫道，「我希望就能開始畫出傑作，因為我非常喜歡這裡的鄉村景致……」。

吉維尼位於塞納河岸，河上的氤氳水氣和變幻莫測的光線，讓莫內這個水邊長大的孩子深深著迷。莫內的童年是在諾曼第的一座濱海城市勒哈佛（Le Havre）渡過的，成年以後，他陸續住過的幾處城鎮——亞嘉杜（Argenteuil, 1872-78）、維特尼（1878-81）、普瓦西（1881-83）等，也都位於塞納河畔，這條河中的波紋石塊、河岸的一草一木，可以說老早就烙印在他的心中和畫裡。住進吉維尼的那個夏天，莫內所畫的第一批畫也是以塞納河為主題，他從吉維尼附近的維農、維利茲港（Port-Villez）等地描繪河中的小島和岩石，從塞納河的此岸畫彼岸的維農教堂與古橋，畫中水波時而靜謐、時而激烈，滲和著躍動的色彩，水的千變萬化在畫家眼裡的魅力，不言而喻。

豐沛的水也帶來了富於變化的地景。吉維尼附近有草原也有溼地、有山丘也有河谷，草原的邊緣豎立著瘦高的白楊樹，散布著小島和小灣的河流，則有柳樹在岸邊搖曳，這些在在為這位印象派畫家提供了絕佳的大自然環境。搬到吉維尼後不久，莫內就在河邊建造了一間船屋，存放船隻和畫具，只要心血來潮，他就會乘著小船（後來擴大成一個流動畫室），沿著水路探勘兩岸風景。

說到底，心中無時不想到繪畫的莫內，打從一開始就是以畫家之眼來看待吉維尼的，也因此雖然搬家之初的種種雜務讓他頗為煩心，在6月給杜蘭－魯耶的信上，他還不禁慨歎他的作畫時間被剝奪：「我現在一心所想的就是作畫，因為照料船的事一直讓我無法專心……還有園藝，也佔去了我所有時間……」，但是其實他早就連可能沒法外出寫生的天氣狀況也想到了，他想出了一個可以隨時提供理想景觀的方法——建造一座自己的花園，如此一來，即使

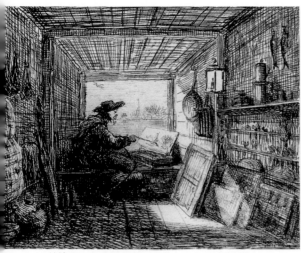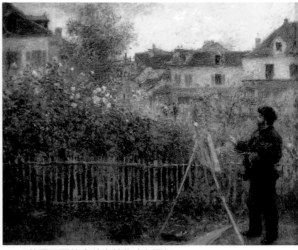

杜比尼　在小船畫室的畫家　1861　銅版畫　13.1×17.8cm　美國巴爾的摩美術館藏（左圖）
雷諾瓦　在亞嘉杜庭園寫生的莫內　1873　油彩畫布　46.7×59.7cm（右圖）

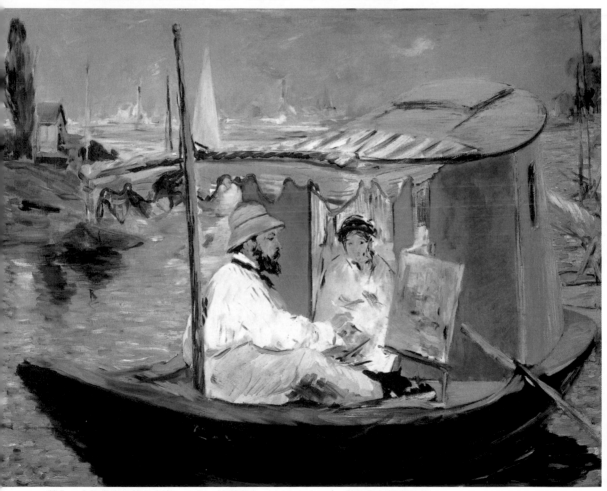

莫內　小船畫室的莫內夫妻　1874　油彩畫布　82.5×100.5cm　慕尼黑新美術館藏

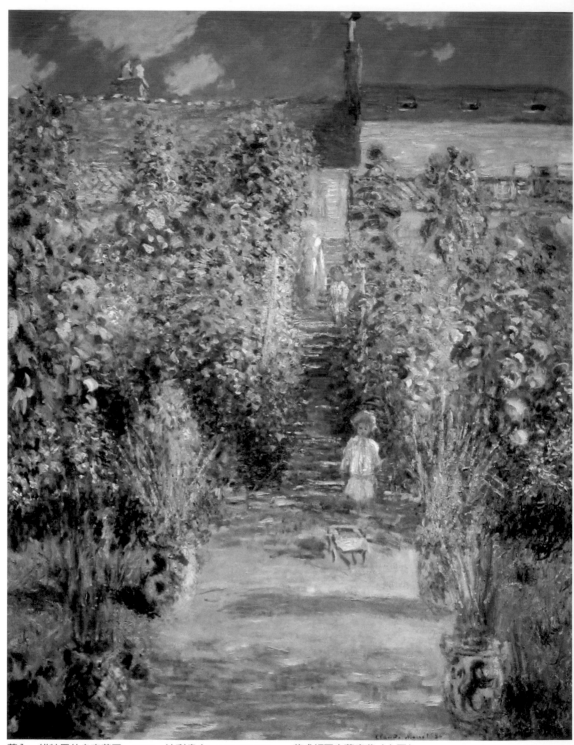

莫內　維特尼的自家花園　1880　油彩畫布　151.5×121cm　華盛頓國家藝廊藏（上圖）
莫內　眺望維農教堂　1883　油彩畫布　64.8×80cm　山形美術館藏（右頁圖）

「天氣不好時我也能作畫」了。

建造一座理想花園

　　不過，可能就如他對杜蘭－魯耶所說，「認識一處新風景需要時間」，莫內一開始還沒能在自家附近寫生，而是跑到自己較熟悉的維農、維利茲港等地著手〈維利茲港邊的塞納河〉、〈眺望維農教堂〉、〈古橋上的房屋〉等畫，這些畫的構圖也與他在維特尼時期的畫作相去不遠。一直到1884年8月，他受杜蘭－魯耶之託為沙龍的門作裝飾，才開始應用上自家花園的主題。從這時開始，吉維尼住家附近的乾草堆、雪景、草原才陸續出現在他的畫布上，構圖也逐漸產生了變化。

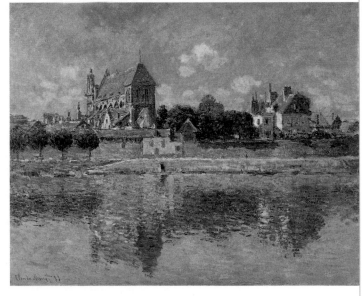

　　從莫內繪於1880年的〈維特尼的自家花園〉，就可以看出畫家對種植滿園花卉的熱愛。畫中莫內最小的女兒站在兩旁向日葵交映的小徑陰影中，除了延伸到階梯上方、比人還高的巨人向日葵花叢，以及綴滿其間的紅黃花朵外，畫面前方還有幾個藍白花紋的盆栽，據說莫內無論搬到哪兒都會帶著它們，用在他每一次的花園造景裡。這一幅百花爭放的園中景致，莫內在維特尼期間就以同樣的角度畫了四次。

　　今日的吉維尼莫內花園包含兩個部分，一邊是莫內的家屋和從屋前向前延伸的花園，稱為諾曼第園（Clos Normand），一邊是在鐵軌彼端的蓮池園，兩者相互襯托，各異其趣。1883年，莫內剛搬進這裡時，屋前原是一片果園，

11

中央有一條通道穿過,兩旁植有松樹。他隨即與屋主商量,剷平松樹,改以鐵絲架成拱形的玫瑰攀架圍繞通道,園內也改鋪花床,種下他精心挑選的各式花卉,果園自此搖身一變,成了一片視野開闊的花園。莫內以他堪稱專業的園藝技術,將果樹與攀緣玫瑰、高莖與低莖植物、成叢與單朵花卉交錯種植,形成了園內繁複的對比與層次。

1880年代,莫內依照心目中的藍圖,陸續為這片屋前花園進行了若干更動,到了1890年代諾曼第園正式歸他所有之後,改造的速度更是加快:在這二十年間,他在塞納河畔新建了一間穀倉,在園內添置一間溫室,把房屋西側的一間穀倉改為畫室,接著又興建另一間畫室;然而,最令人印象深刻的動工卻不是這裡,而是位在另一頭、後來成為西洋美術史上名景之一的蓮花池和日本橋。

繽紛萬象,畫上印象

1893年,買下吉維尼花園的三年後,莫內又買下位在鐵路彼端的鄰地,並在名為魯河(Ru)的塞納河支流流經的地方鑿下蓮花池的第一抔土。隨後,日本風的不規則形水池、披滿紫藤的日本橋、竹林、柳樹相繼進駐,具今日規模的莫內花園於是正式成形。

這是一個從初春到晚秋都盛開著花朵的世界。因為畫作價格隨著名氣在1890年代水漲船高,莫內這時已經有足夠的資金可以投入在園藝的經營上,他閱讀大量的園藝書籍,和同樣熱中花草的畫家卡玉伯特(Gustave Caillebotte)交換心得,與藝評家米赫伯(Octave Mirbeau)討論店家好壞,在溫室裡種植蘭花和各種奇珍異卉,「我所有的錢都花在花園上了」,他曾經對朋友驚呼道,「我興奮極了」。

不過,莫內的注意力並不是就此轉移到花園上;相反地,隨著花園的面貌一步步趨近他的理想,他的繪畫也開始朝更實驗性的方向邁進。

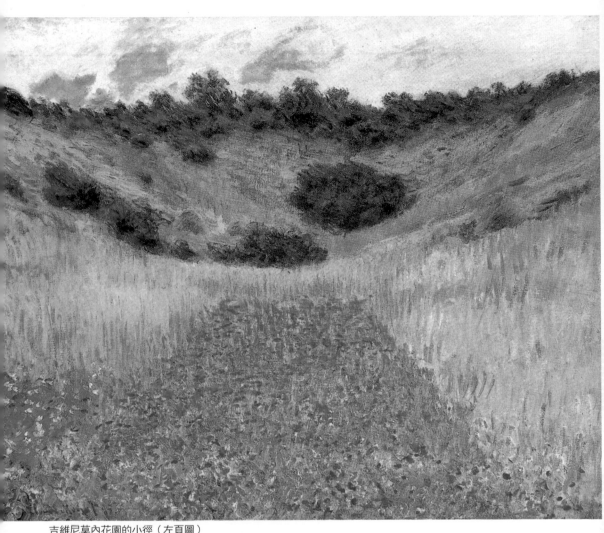

吉維尼莫內花園的小徑（左頁圖）
莫內　吉維尼的罌粟花田　1885　油彩畫布　65.1×81.3cm　波士頓美術館藏（上圖）

　　關於這一點，還可以從前述的〈維特尼的自家花園〉說起。在那幅作於維特尼時期的畫中，地平線被拉得很高，在僅餘一小塊位置的天空之外，畫面的大部分都被滿滿的花佔據。類似的構圖在他搬到吉維尼之後更是明顯，如1885年的〈吉維尼的罌粟花田〉，和作於1873年、同樣主題的〈亞嘉杜近郊的罌粟花田〉比較起來，地平線顯然也高了許多，相較於後者位於畫面中央的地平線和遠處的房屋與矮樹為畫面營造出的空間感，〈吉維尼的罌粟花田〉的畫面幾乎都為花和草原佔據，視線因被迫停留於幾呈平面的近處；此外，筆觸也趨於抽象化，比較像是描繪綠色直立線條簇擁下的一片紅色點狀圖樣，而不若〈罌

13

莫內的睡蓮池與日本橋　1905

粟花田〉中的花和人物的形貌清晰。在這裡，莫內對色彩的探索已較往日更進一步，從其後的白楊樹、乾草堆和睡蓮等系列畫作來看，風景主題已於此時逐漸讓位給了對光與色彩表現的純粹追求。

莫內後期的系列畫作

莫內自1880年代起開始發展他的系列畫作，首先是乾草堆（Haystacks），他搬來後不久就注意到了這些當地農家用來保存收割稻穀的臨時草堆，在嘗試於不同氣候、時辰、季節記錄下這些乾草堆的圖像後，他於1890至1891年間將之發展成一個自成一體的系列，其中十五張於1891年在杜蘭－魯耶的巴黎畫廊展出。展出大獲成功之後，以同樣方式成形的系列接踵而至：浮翁教堂（Rouen Cathedral）、白楊樹（Poplars）、清晨（Early Morning）、曙光中的塞納河（Mornings on the Seine）、睡蓮池（Waterlilies）、日本橋（Japanese Bridge），陸續成為莫內反覆描繪的主題，1900至1904年停留倫敦期間，他也為國會大廈（Houses of Parliament）留下了多張霧氣蒸騰的畫作。

這些系列畫作的最大特點，是描繪的角度通常不變，而這些重複、如定格

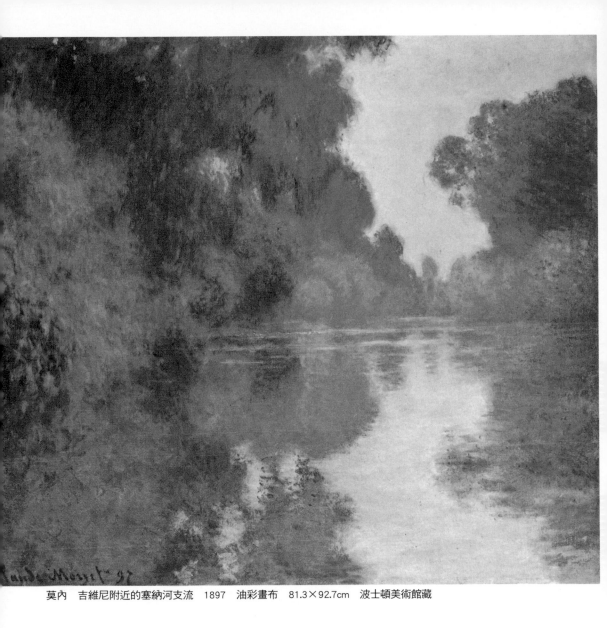

莫內　吉維尼附近的塞納河支流　1897　油彩畫布　81.3×92.7cm　波士頓美術館藏

一般的視角，正好突顯了同一件物品在不同天光和氣候狀況下映入眼簾的視像
差異。有時物體的影像清晰，如〈夏末的乾草堆〉（1891）中，一大一小的兩
個乾草堆和後方的排樹與山景，形體都清晰可辨；有時物體在霧氣中卻顯得朦
朧晃動，甚至與背景融成一片，如〈吉維尼附近的塞納河支流〉（1897）裡，
清晨起霧的河面讓水上和水下兩個世界難分彼此；到了後期，這樣的朦朧感更
趨混沌抽象，在1899至1900年的畫中尚可看出欄杆的日本橋，到了1918年時已
被滿溢的色彩與線條淹沒了形體，僅餘一抹彎曲的橋形。

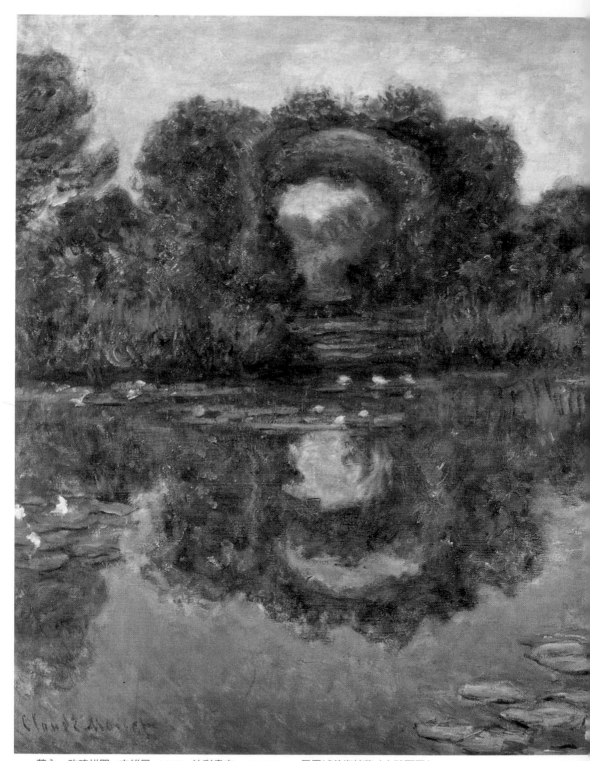

莫內　玫瑰拱門，吉維尼　1913　油彩畫布　81×92cm　鳳凰城美術館藏（上跨頁圖）
莫內在畫室中描繪〈玫瑰拱門，吉維尼〉，1913年。（右頁圖）

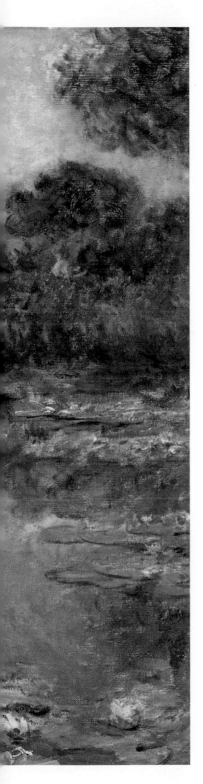

　　就如歷來一直有人指出，照料花園及健康因素是1890年代以後莫內漸少外出，因而其主題漸趨單一的原因，他的白內障也被認為是其晚年畫作色彩與筆觸愈趨混濁的源頭。儘管這些可能為真，莫內最為人熟知的睡蓮畫作同樣出現於1890年以後，仍足以證明其晚期系列畫作中實驗精神的存在。在少則幾十公分、多則近二公尺長的這些畫作中，他以驚人的耐心與毅力反覆描繪睡蓮池和池邊的鳶尾花、柳樹、白楊樹，以及這些陸上形體的水中反影，於各種時辰、季節和氣候下的瞬間樣貌，加上寒暖亮暗的視覺感受——這批今日留下約二百五十幅的蓮池畫作，說是莫內對色彩與光線的畢生研究總和，也不為過。透過它們，莫內證明了即使是單一視角、單一物體，在大自然與人類視覺的碰撞下，仍能幻化出千變萬化、取之不竭且流動不息的事物面貌；或者，更正確地說，這些多變的事物面貌正是「現實的諸多顯像」，它們無法竭盡、但始終遙指著現實的核心。

　　莫內於1926年逝世之前，就已經是備受讚譽與肯定的大師級畫家，他居住了四十三年之久的吉維尼花園，無疑在其中扮演著舉足輕重的角色。在今日的我們眼中，它是一座花園、一個畫作主題，但在身為畫家的莫內眼中，它毋寧更像是一個小宇宙，其中濃縮的萬物瞬息之美，正是莫內賴以發展其藝術哲學的基礎。

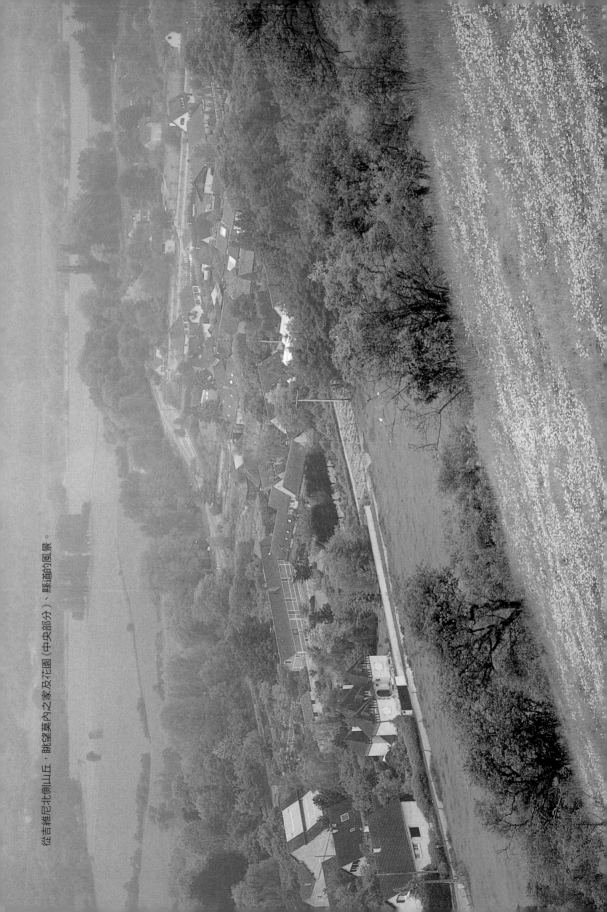

從吉維尼北邊的山丘，眺望莫內之家及花園（中央部分）、縣道的風景。

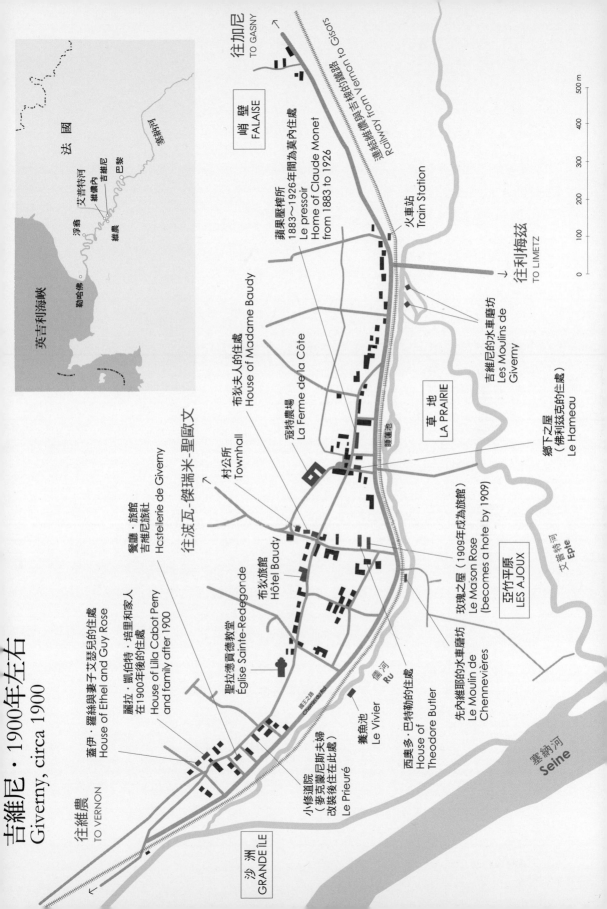

吉維尼‧1900年左右
Giverny, circa 1900

往維農
TO VERNON

蓋伊‧羅絲與妻子艾瑟兒的住處
House of Ethel and Guy Rose

麗拉‧凱伯特‧培里和家人在1900年後的住處
House of Lilla Cabot Perry and family after 1900

餐廳‧旅館
吉維尼旅社
Hostellerie de Giverny

小修道院
（麥克蒙尼夫婦改裝後住在此處）
Le Prieuré

聖拉德貢教堂
Église Sainte-Radegonde

布狄旅館
Hôtel Baudy

西奧多‧巴特勒的住處
House of Theodore Butler

養魚池
Le Vivier

往波瓦-傑瑞米-聖歐文

村公所
Townhall

布狄夫人的住處
House of Madame Baudy

寇特農場
La Ferme de la Côte

睡蓮池

國王之路
Chemin du Roi

鴉河
Ru

先內維耶的水車磨坊
Le Moulin de Chennevières

玫瑰之屋（1909年成為旅館）
Le Mason Rose
(becomes a hote by 1909)

亞竹平原
LES AJOUX

草地
LA PRAIRIE

吉維尼的水車磨坊
Les Moulins de Giverny

鄉下之屋
（佛利茲瓦克的住處）
Le Hameau

艾普特河
Epte

往加尼
TO GASNY

連結維農與吉維尼的鐵路
Railway from Vernon to Gisors

哨壁
FALAISE

蘋果壓榨所
1883～1926年間為莫內住處
Le pressoir
Home of Claude Monet
from 1883 to 1926

火車站
Train Station

往利梅茲
TO LIMETZ

沙洲
GRANDE ÎLE

塞納河
Seine

英吉利海峽

法國

勒哈佛

浮翁
艾普特河
維儂內
吉維尼
巴黎
維農
塞納河

500 m
400
300
200
100
0

莫內在吉維尼的創作生涯

　　一代繪畫宗師克勞德‧莫內是印象派最具代表性的畫家，畢生致力於探索色彩與光影的繽紛變化，終身創作不輟。他曾在巴黎近郊塞納河沿岸的數個小鎮居住，以從事戶外寫生；1871年12月，他遷至塞納河右岸的亞嘉杜，1878年移居維特尼，接著在1881年搬到波瓦西。位於巴黎西北方約八十公里處的吉維尼，雖然是莫內定居的城鎮中離首都最遠的一個，但自巴黎搭乘火車即可抵達。莫內在吉維尼渡過下半生，描繪當地自然風光，並且創作了舉世知名的〈睡蓮〉、〈日本橋〉等系列作品。

　　1883年4月，當時四十二歲的莫內，帶著家人——他與前妻所生的兩個兒子、女友愛莉絲‧荷西德（Alice Hoschede）以及她的六個孩子，搬到吉維尼居住。當時此地僅是個小農村，居民不到三百人，幾乎全以務農為生。莫內相當喜愛吉維尼的農村景致，搬來不久後便著手在住處建造一座大花園，種滿各種花卉。他在該年5月寫給畫商兼藝評家西奧多‧杜瑞（Theodore Duret）的信中說：「我心中充滿了喜悅。對我來說，吉維尼真是個光彩燦爛的地方！」

　　雖然如此，當時莫內還沒有打算永遠定居下來。他也經常前往法國其他地方或者出國旅行，曾經有很長一段時間離開吉維尼。在莫內搬來此地二、三年之後，陸續有外國藝術家來到吉維尼，因莫內時常外出旅行，而極少與他相遇。實際上，在1887年移居至此的美國畫家中，有幾個人在前一年夏天為了拜訪這位法國大畫家，已經造訪過吉維尼。關於這些蜂擁而至的不速之客，莫內並沒有鼓勵他們前來吉維尼，反倒是對於他們屢次不請自來而感到惱火。他在1892年寫給愛莉絲的信中甚至提到要搬離村子：「要繼續留在吉維尼對我而言是不可能的。我真想馬上賣掉房子。」但不久後他又回心轉意，繼續在當地住了三十餘年。

　　1890年，在租賃房屋居住了七年之後，莫內向畫商借款買下住宅與土地，將吉維尼作為終身的居所。此後他又再度擴建庭園，克服種種困難，建造了池

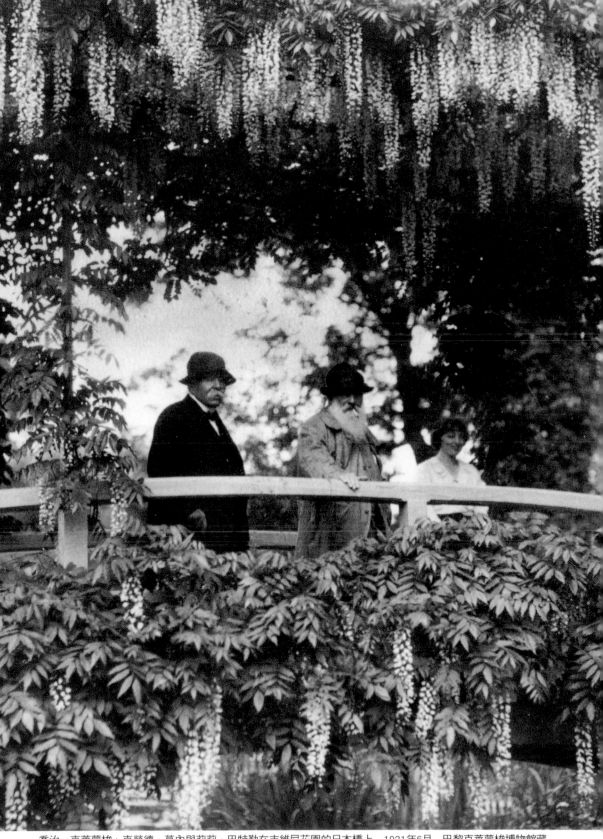

喬治·克萊蒙梭、克勞德·莫內與莉莉·巴特勒在吉維尼花園的日本橋上　1921年6月　巴黎克萊蒙梭博物館藏

塘與日式小橋，引進塞納河支流的河水，在池中種植睡蓮，並終生以花園、池塘作為創作主題，締造其生涯的創作巔峰。

莫內在吉維尼創作生涯的初期作品，多以農村風光、塞納河沿岸景致、草原等為畫作題材，另外也以人物作為主題，例如1887年的〈小船上〉，即描繪愛莉絲的女兒搭乘小舟的情景。之後莫內逐漸專注於風景題材。1888年開始創作〈麥草堆〉連作，連續數年之久，在一天中的不同時間以及一年中的不同季節以同樣的主題進行寫生，捕捉其色彩與光影的變化；這些作品1891年在巴黎展覽，1895年於莫斯科展出，給予當時的藝術家相當大的啟發。

莫內晚年的〈睡蓮〉系列連作，一開始描繪具體的池中光景，之後轉向以搖蕩的水色、光影變化為重心，後期幾乎完全抽象化。在畫作鮮明濃烈的色彩與變幻多姿的光線中，呈現畫家追求自然與真實的理念與堅持，散發出藝術的無限魅力。

喬治‧克萊蒙梭與吉維尼的莫內花園

喬治‧克萊蒙梭（Georges Clemenceau）是法國政治家、醫生兼新聞記者，在廿世紀初期以及第一次大戰期間擔任法國總理。他是莫內的好友，1890年代起與莫內維持密切往來，直到畫家逝世為止。他也是頻繁造訪吉維尼花園的訪客之一，在莫內晚年因妻兒相繼去世與視力衰退的打擊而陷入創作低潮之際，幸得克萊蒙梭的鼓勵與幫助，使得〈睡蓮〉系列作品得以完成。一次大戰之後，莫內透過當時任職總理的克萊蒙梭將大型壁畫〈睡蓮〉捐贈給國家，該作目前陳列在巴黎橘園美術館的特設展覽廳中。

此外，許多遠自日本而來的客人也曾拜訪莫內的「日式花園」，例如政治家

兼美術收藏家黑木三次與竹子夫婦；建立起著名的「松方收藏」系列（The Matsukata Collection）的企業家松方幸次郎，也透過其姪女黑木竹子的介紹而結識莫內。

吉維尼莫內花園的紫藤、小徑與睡蓮池。

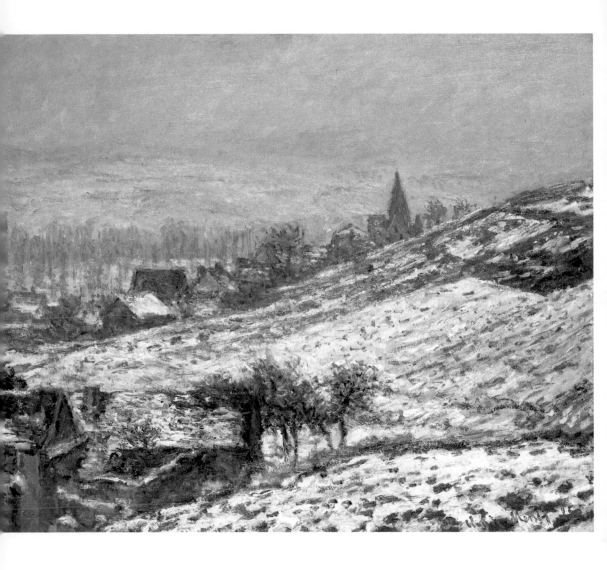

克勞德・莫內 吉維尼的冬天

1885年
油彩畫布　65.3×81.5cm
日本POLA美術館藏

　　本作描繪吉維尼的雪景，畫家採取由山上俯瞰村莊的構圖。吉維尼村的東北方坐落著山勢和緩的丘陵，村民在丘陵上開墾小麥田，於麥子收割後將麥草堆放在山丘上，並且在降雪之前將麥草束收到牛舍中作為家畜的飼料；本畫中也見不到麥草堆的蹤影。二、三年後，當莫內開始創作他最初的連作〈麥草堆〉系列時，曾經請農人將麥草堆留在戶外，好讓他在冬天也能夠畫這個題材。畫中右手邊的高塔是吉維尼的教堂，莫內去世後即安眠在此處的墓地之中。

　　莫內對於白色的雪景有所偏好，在本畫中以細膩的筆調描繪出白雪各種微妙的變化；在寒冷的天氣中製作風景畫雖然相當困難，但他還是留下不少以冬季景色為主題的作品。

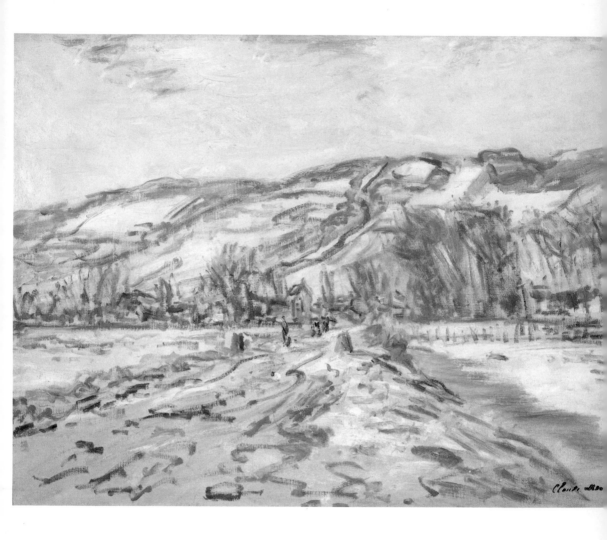

克勞德·莫內 吉維尼的冬天

1886年
油彩畫布　60.0×81cm
AIG Star人壽保險公司藏

　　本畫同樣以吉維尼的冬天為主題，但呈現出與前年作品截然不同的風情。畫面右側是塞納河支流之一的艾普特河，在畫面前方與塞納河匯流；莫內的睡蓮池引進的就是其上游河水。朝畫面右方開展的一片樹林，是1891年莫內作為連作主題的白楊木的一部分。

　　畫家在前一年所畫的是銀白色的雪世界，而在本畫中樹木因冬天而葉落殆盡，將畫面染上淡褐色調，與部分天空的藍色調和反映藍天的水色成為對比，互相呼應，維持了絕妙的平衡。

克勞德・莫內　吉維尼的草原

1890年
油彩畫布　65.1×92.4cm
福島縣立美術館藏

　　本畫的創作時間與〈麥草堆〉連作相近，畫面的和煦色調，令人聯想起夏日傍晚當藍天逐漸轉變為淡紫色之時，彷彿可感受到溫暖而芳香的空氣。

　　從莫內居所渡過艾普特河往東南方走，在抵達鄰村利梅茲之前，有一片長滿各式野花的草原，喜愛花草的畫家經常在花季到此寫生；春天的白色雛菊與初夏艷紅的虞美人草盛開，點綴著綠色的草原，正是表現印象派的技法「色彩分割法」的極佳題材。

　　在草原後方的白楊木樹林，是莫內在1891年著手的〈白楊木〉連作題材的一部分。白楊木是歐洲常見的樹種，多用於防風，可作為木料或製作火柴的原料。當莫內開始描繪〈白楊木〉連作時，吉維尼村的議會已經通過砍伐這些樹木的許可；為了保有這些樹林以供作畫，莫內只好自掏腰包付錢給伐木的得標商人，延後了砍樹的時間。

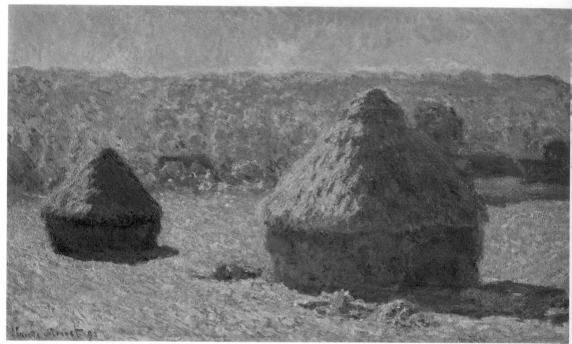

莫內　麥草堆　1891　油彩畫布　61×101cm　巴黎奧塞美術館

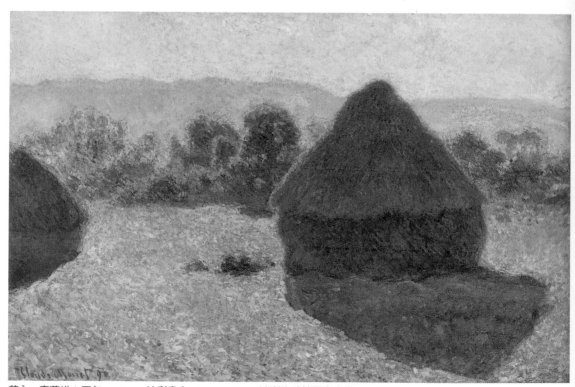

莫內　麥草堆：正午　1890　油彩畫布　65×100cm　澳洲坎培拉國家畫廊

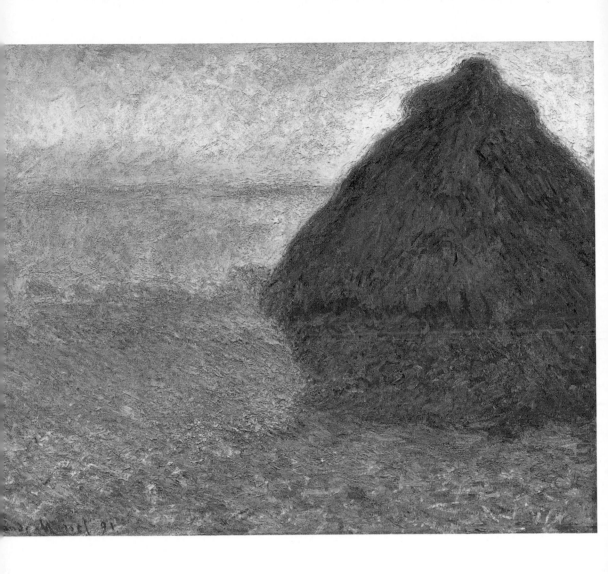

克勞德・莫內　麥草堆（日落）

1891年
油彩畫布　73.3×92.7cm
波士頓美術館藏

　　本畫屬於〈麥草堆〉連作之一。莫內當時正針對同一主題創作系列作品，致力於表現同一對象在不同時刻的狀態變化、使風景呈現不同特徵的時間因素，以及包圍景物的光線效果。

　　在1890年秋天，當畫家在位於住處北方的小山丘散步時，注意到山坡上小麥田裡的麥草堆以及其奇妙的光影變化，之後即開始以此為主題作畫，共創作了二十四幅相關作品。因方向之故，自山丘上看過去，麥草堆常處於逆光位置，也因此畫家看到的不是直接的反射光線，而是光線與色彩從明亮到黑暗的複雜變化。

　　本畫以粗大的筆觸大膽描繪，卻能呈現出色彩的纖細狀態、麥草堆在夕陽照射下產生的變化，以及空氣與光線的狀態，顯得頗為壯觀，並完美表現出麥草堆在日落時分因光線而產生的朦朧印象。

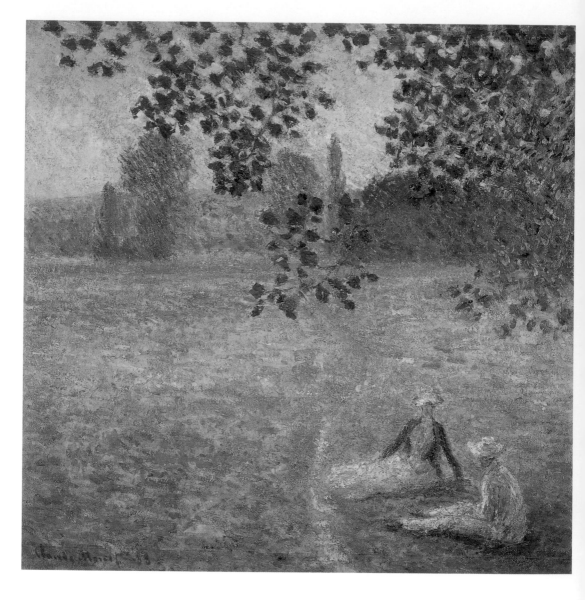

克勞德·莫內　吉維尼草原的傍晚
1888年
油彩畫布　80.2×80.5cm
私人藏

　　吉維尼北方坐落著山丘，南方則是溼地和草原，塞納河的支流艾普特河及其小支流儒河流經該處，提供了農田的灌溉用水。從莫內的家往南方眺望，這一片田園風景正好處於逆光位置。莫內早期偏好描繪光線直接照射在景物上的明亮題材，定居在吉維尼後，則對於景致在逆光中產生的微妙而濃烈的氣氛相當傾心。

　　在本畫中，一對男女正坐在吉維尼的草原上休息，他們上方是彷彿受微風吹拂而晃動著的白楊木枝葉；遠方背景處的藍紫色山頭則是塞納河左岸的山丘。畫家以乾擦的筆觸發揮點描的作用，層疊摩擦的顏料在畫面上產生光線亂射的精細效果，畫家的高超技法由此可見一斑。

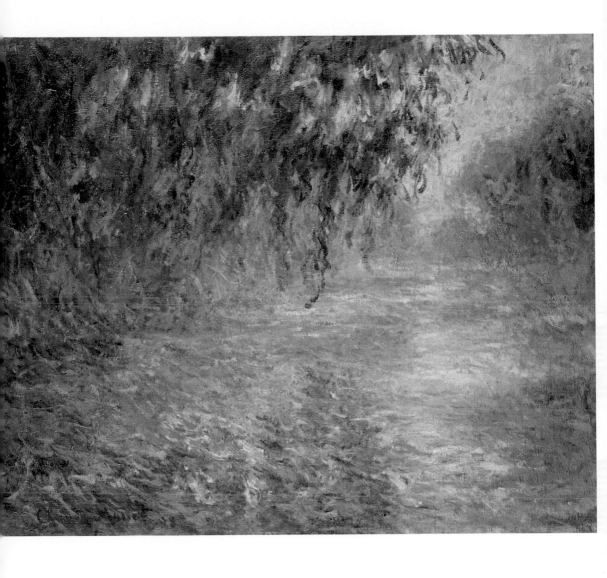

克勞德 · 莫內　塞納河的清晨

1898年
油彩畫布　73.0×91.5cm
東京國立西洋美術館藏

　　關於河川的描繪，莫內在早期特別注意的是水面上反射的耀眼光線；在搬到吉維尼之後，他將關注的焦點轉移到水的寧靜和深度、濕氣，以及清晨薄霧的氛圍。

　　1896年起，當時五十五歲的莫內花費了數年時間繪製「塞納河的清晨」連作。他在吉維尼南方艾普特河與塞納河匯流處繫著一艘附有遮陽棚的小船，於黎明時乘船出去，開始寫生。這一系列連作的共通點，是運用少數色調，展現晨霧中塞納河的寧靜風光。本畫雖屬於此一系列，然而洶湧暗起的水浪、受河水沖刷的草叢以及河面上擺蕩的柳條，暗示著天氣即將轉變，流轉的筆觸捕捉住自然一瞬間的變貌，也鮮明地傳達出此系列少見的不安與緊張感，令人感受到莫內另一面的深度。

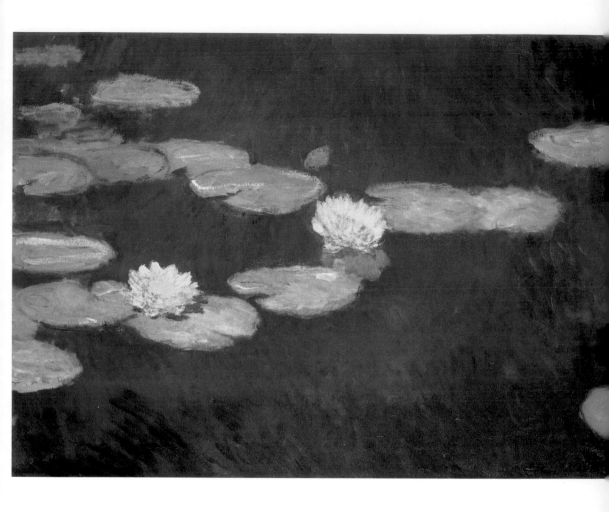

克勞德·莫內　**睡蓮**

1897-98年

油彩畫布　73×100cm

私人藏

　　在穿過吉維尼村莊的鐵路與南邊的塞納河間，是一片平原，塞納河的支流艾普特河與儒河的充沛水量滋潤了該處。1893年，莫內買下鐵路與儒河之間的土地，興建了一座小池塘，引入儒河的河水，並且在池上架設了一座日本式的小橋。1901年，莫內將其擴建成日式葫蘆型池子，池畔種植日本收藏家松方幸次郎贈送的櫻花樹與木瓜海棠樹，日本橋旁也栽種了大柳樹，而池中則栽植了不同品種的睡蓮。如此，莫內完成了自己理想中的住家與花園，但當時他並非專為了將其作為繪畫主題而造；他依舊為了尋找主題而到各處旅行。

　　數年之後，莫內開始專注於描繪睡蓮池，系列作品中許多都是在他因白內障而視力衰退時完成的。本畫製作時期較早，當時畫家視力尚未惡化，應是以改建前的睡蓮池為題材；〈睡蓮〉連作是畫家的生活、居處空間與繪畫主題緊密地相互融合的極佳範例。

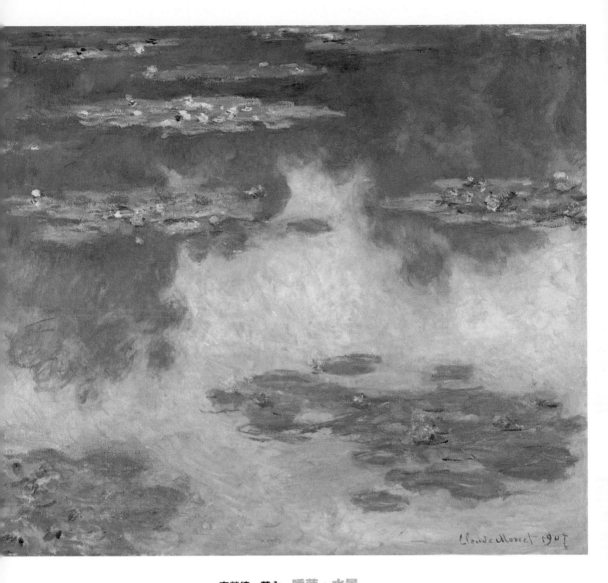

克勞德・莫內　睡蓮，水景
1907年
油彩畫布　81×92cm
康乃迪克州華茲華斯美術館藏

　　莫內晚年時，睡蓮池波光瀲灩的池面成為他作畫的主要題材。對他而言，水面是反映空氣、光線、藍空與綠樹的鏡子；池塘因為有著睡蓮，進而形成了複雜的空間。在盛開的花兒前，浮動著空氣，四周則是天空、雲朵和樹木的倒影；透過池水與苔藻，可見到水底下的情景。

　　在本畫中，莫內將池岸排除在構圖之外，聚焦於水面與池畔樹木的倒影，營造出朦朧而浮動的視點。畫家以敏銳的觀察與傑出的技巧，運用時而光輝、時而清爽、時而溫柔的筆觸，創造出一個均衡寧靜的世界。

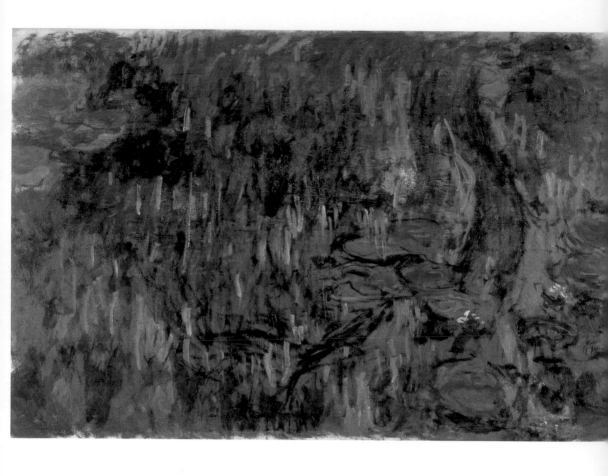

克勞德・莫內　睡蓮，垂柳倒影

1916-19年
油彩畫布　130×197.7cm
北九州市立美術館藏

　　莫內在睡蓮池的日本橋旁種植了大垂柳，並且從1916年起，連續數年創作了六幅柳樹倒映在水面的畫作，本畫為其中之一。

　　在〈日本橋〉一作中，莫內將這株垂柳畫在左方深處，成為橋的背景。繁盛的柳樹有著豐富的量感，形成深淺不一的陰影，加以表面枝葉的色彩變化，成為極具特色的題材。在本畫中，畫家以垂柳倒映在水面與睡蓮花葉上的影子為主題，運用粗大的筆觸重疊描繪其倒影、浮在水面上的睡蓮以及其下隱約可見的池底。凝視著畫面，彷彿能感受到漂浮在水面上的空氣與溼度。

　　莫內在製作本畫時，視力已經惡化，憑藉直覺與心靈之眼描繪出非具象的風光，顯露出表現主義的傾向，也對廿世紀初抽象表現主義的誕生有著極大影響，預告了美術史即將來臨的時代巨浪。

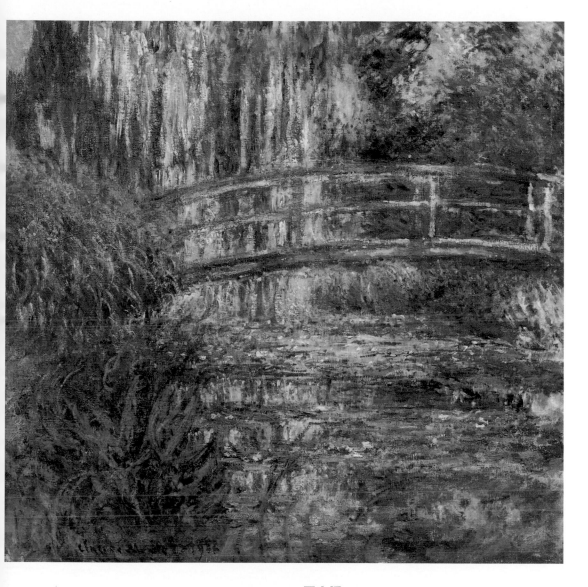

克勞德・莫內　日本橋

1918-24年
油彩畫布　89×93cm
朝日啤酒股份有限公司藏

　　莫內在1890年買下租借的房屋後，即按照自己的喜好開闢了果園、家庭菜園與花圃，並於1893年另購土地建造日式池塘，在池上架起一座日本式拱橋。畫家本人十分喜愛這座橋，不但在橋上蓋了精美的花棚，每當有訪客到來，必定將客人領到橋上，一起眺望睡蓮池的風光。

　　1899年左右，莫內開始以花園中的日本橋為主題作畫，創造出一個由濃烈色塊與厚重量感構成的獨立畫中世界。本畫完成於畫家晚年，橋的具體形象已經溶解消逝，成為空間中高密度質量的純粹物體；在抽象化的呈現中，顯現出存在本身的神髓。

在吉維尼繁花怒放的花園中
——莫內成就最後的傑作「睡蓮」系列

　　坐落於塞納河右岸的吉維尼，是進入諾曼第地區的門戶，艾普特河在此與塞納河匯流，豐沛的河水滋潤了土地，河岸邊長滿了柳樹與白楊木。此地早在新石器時代即有人類居住，羅馬時代的遺跡留存至今。自中古時期以來，吉維尼一直維持著小農村的規模，人口並不多。

　　吉維尼之所以在近代藝術史上佔有一席之地，應歸功於印象主義巨匠莫內當年在火車上的一瞥；1883年，莫內搭乘當地火車時看到吉維尼的美麗風景，決定舉家搬到此地，一住四十餘年，直到辭世。後續來此的眾多年輕畫家，更將吉維尼轉變為熱鬧的藝術家聚落，一時之間此地被譽為「藝術家的天堂」。

　　吉維尼的溫帶海洋性氣候與肥沃的土地極適合農作物生長，美麗的諾曼第

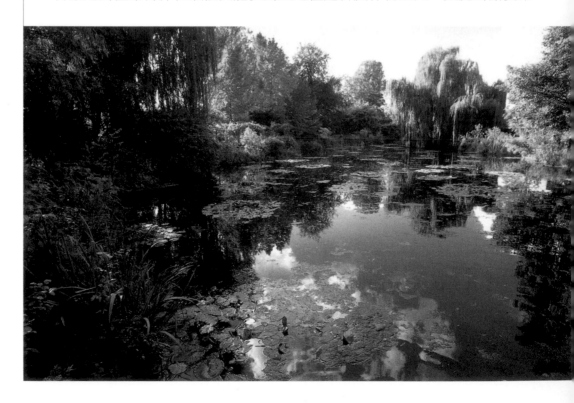

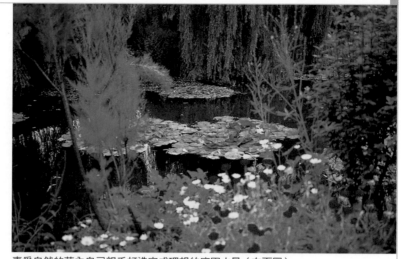

田園景致也為藝術家提供了創作的絕佳題材。當地天氣變化快速莫測；清晨時分烏雲密佈，看似就要降下傾盆大雨，卻在片刻間雲破天開，陽光普照大地。其天氣轉變之快，令人目不暇給，光線因而在短暫的一天內變幻多端，對畫家的創作而言是一大挑戰。時雨時晴的多變天氣，更令在戶外創作的藝術家苦不堪言。

喜愛自然的莫內自己親手打造完成理想的庭園水景（左頁圖）
莫內花園的睡蓮（上圖）
水池中的睡蓮給莫內許多獨特魅力，隨著陽光的變化呈現不同景色。（下二圖）

　　一生堅持追求自然與真實的莫內，對於光線變幻下的吉維尼風光十分著迷；他通常清晨4、5點左右便起床，如果天氣晴朗，便以手推車載著繪畫用具出門寫生，他的繼女布蘭雪（也是他的助手、學生兼模特兒）也經常跟他一道出去作畫。為了捕捉瞬間即逝的光影變化，莫內每天都到同樣場所，同時使用兩到三塊畫布，等待期盼中的效果出現。光線一出現變化，畫家馬上更換畫布，繼續在新的畫面上作畫；如此完成了他知名的〈麥草堆〉、〈白楊木〉等連作。

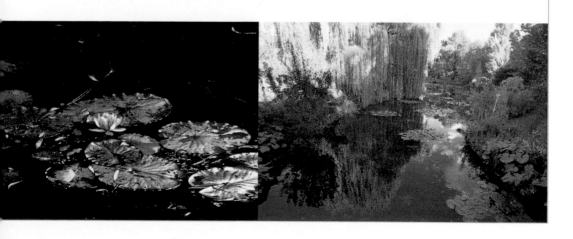

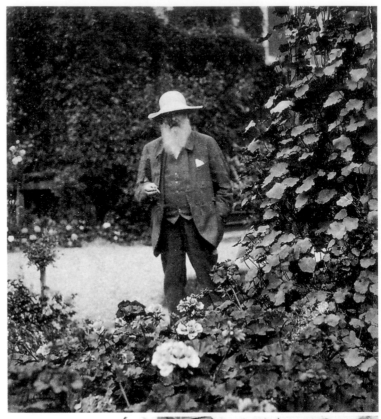

莫內酷愛園藝，在吉維尼的自家庭院闢建了美麗的花園，配合季節種植各種花草樹木，使園中時時開滿繽紛的花朵；又購地興建水池，蒐集並種植不同品種的睡蓮，並在池上搭建日本橋。經過莫內精心打理，整座花園宛如一幅印象主義的大師傑作。在經歷妻子與長子相繼去世的變故及視力衰退的打擊後，莫內晚年仍舊堅持理想，幾乎閉門不出，對著心愛花園中的景致，拿著畫筆一心一意地畫下睡蓮、水池、柳樹、日本橋在光波水影中的不同面貌，成就他生涯最後的傑作〈睡蓮〉系列連作。

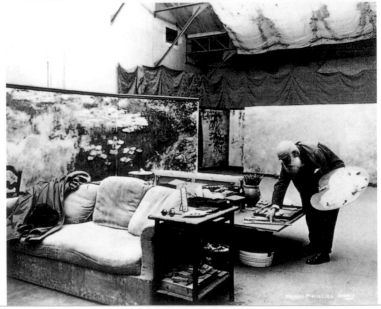

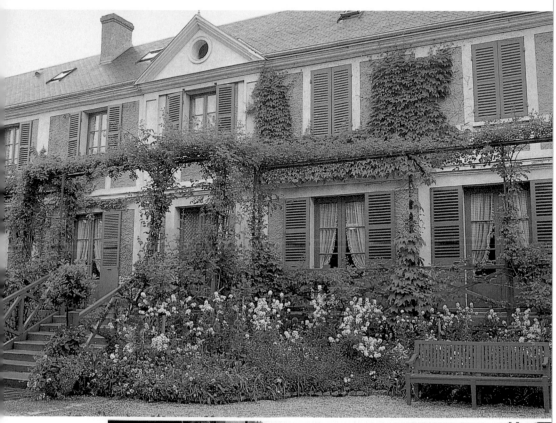

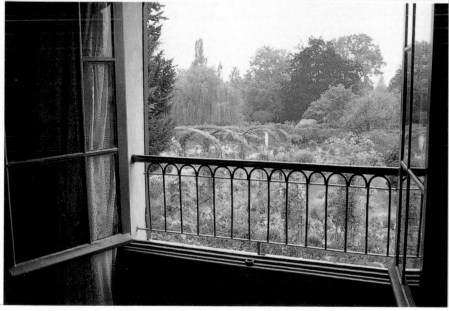

莫內在吉維尼花園散步　1913年
（左頁上圖）
莫內在吉維尼工作室
（左頁下圖）
巴黎近郊寧靜小村吉維尼，印象派巨匠莫內晚年居住的家及工作室。一樓為畫室、讀書室、讀書室餐廳、二樓為寢室。
（上圖）
從二樓的莫內寢室窗戶眺望莫內花園
（右圖）

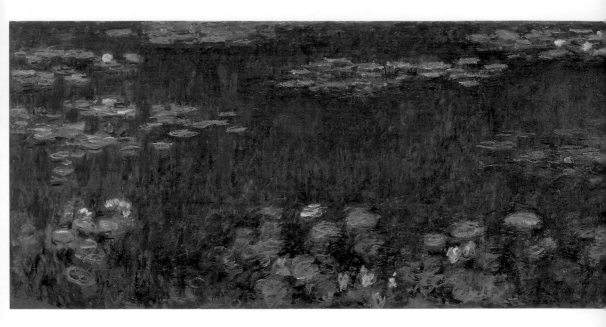

　　莫內曾說：「我最美麗的傑作，就是我的花園。」莫內的故居與花園，如今由莫內基金會維護管理，被法國文化部指定為「法國著名花園」，每年有超過四十萬名觀光客造訪。花季時節，莫內的花園繁花盛放，垂柳倒映池面，空氣中飄蕩著花香與明暗有致的光線。大師的苦心傑作，今日仍舊呈現在眾人眼前。

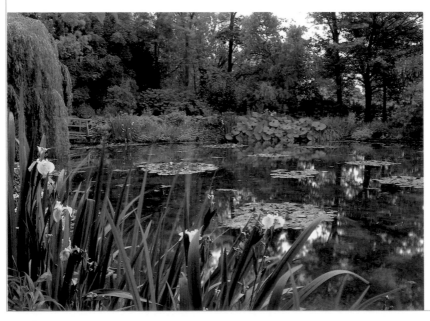

莫內　綠色倒影（睡蓮連作）1914-1926
油彩畫布　200×850cm　巴黎橘園美術館藏（上跨頁圖，和p40-43為局部）
吉維尼莫內花園的睡蓮池（左圖）
莫內攝於其巨幅蓮池畫作前　1917（右頁下圖）

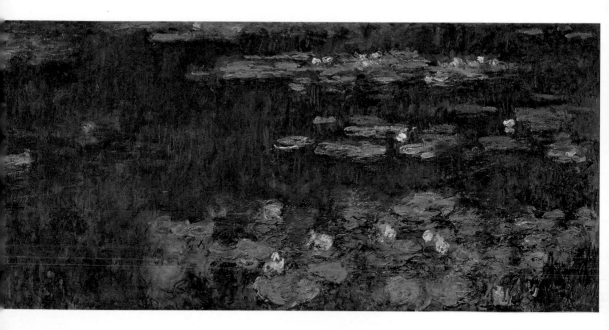

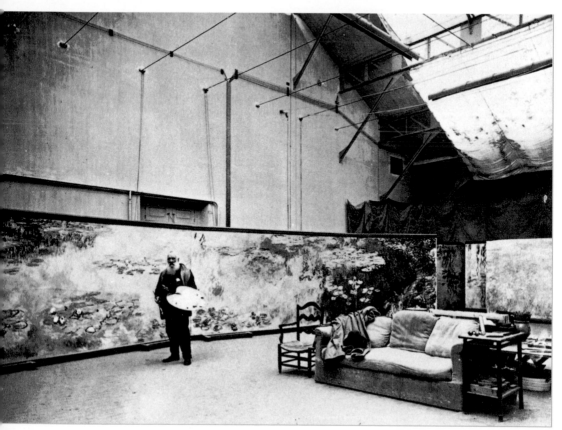

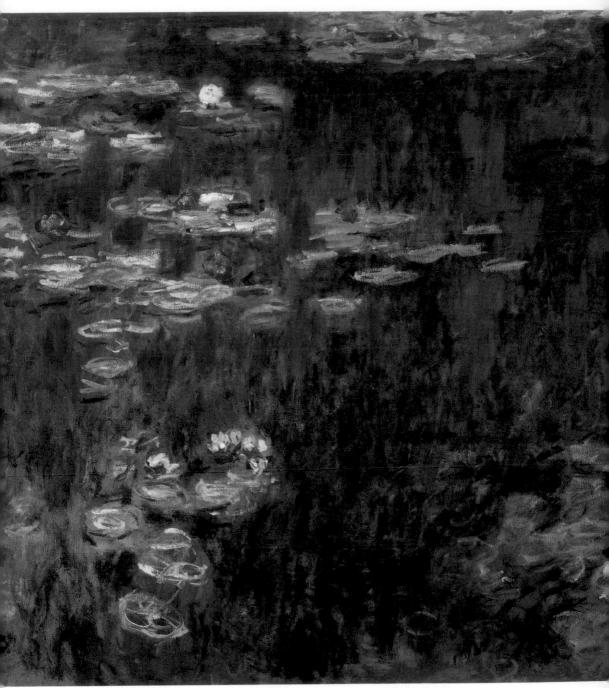

莫內　綠色倒影（睡蓮連作）　1914-1926　油彩畫布　200×850cm　巴黎橘園美術館藏（p.40-43）

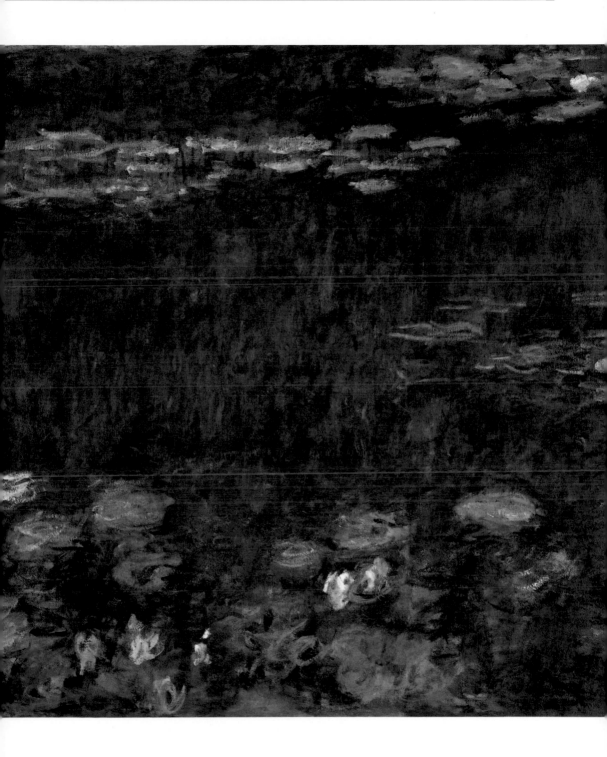

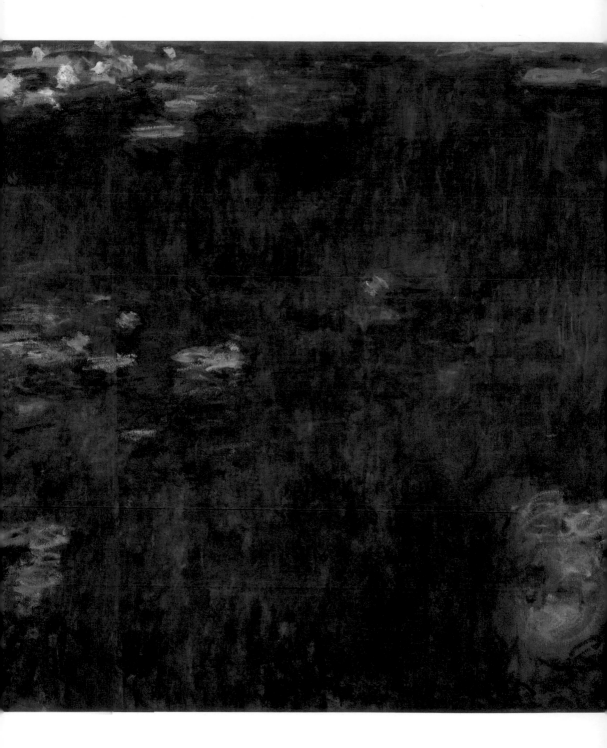

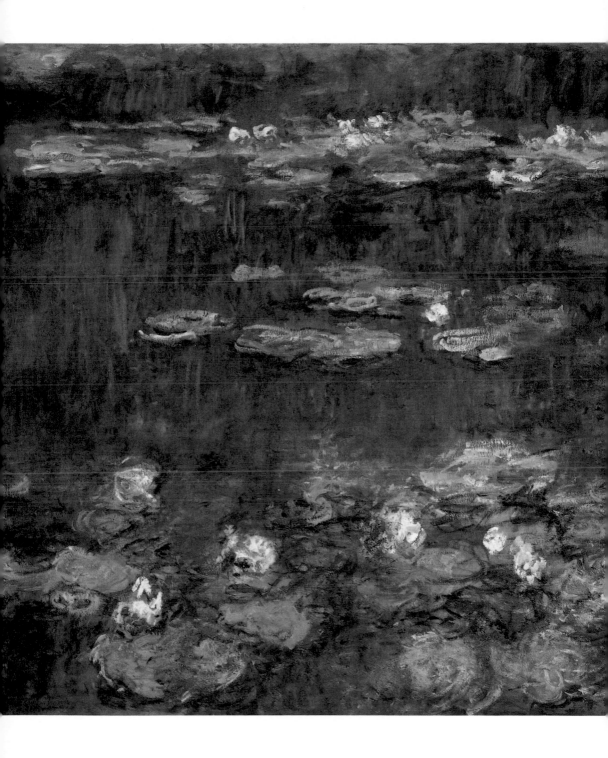

莫內　睡蓮池　1916-22　油彩畫布　200×600cm　蘇黎世美術館

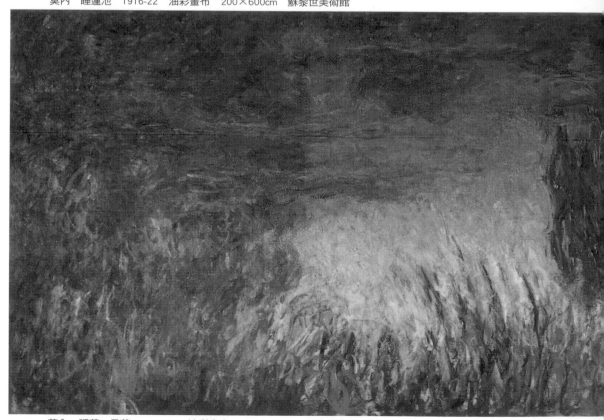

莫內　睡蓮，日落　1914-26　油彩畫布　200×600cm　巴黎橘園美術館

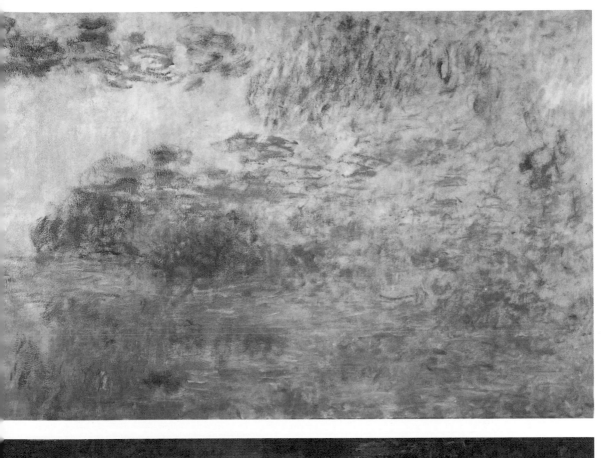
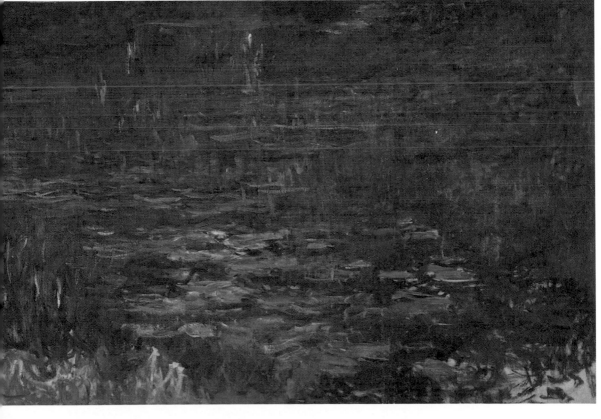

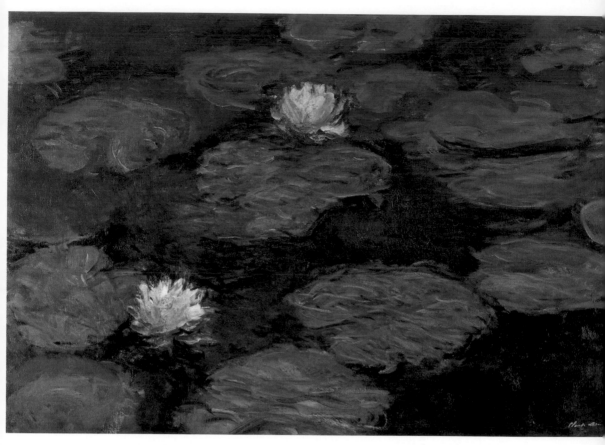

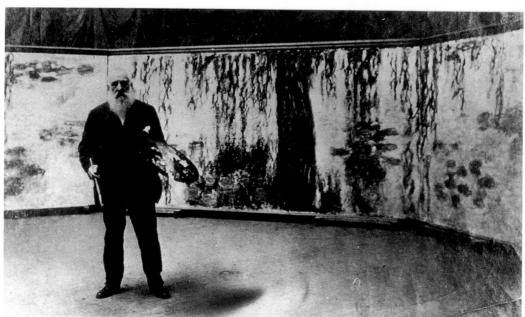

46　莫內在吉維尼花園

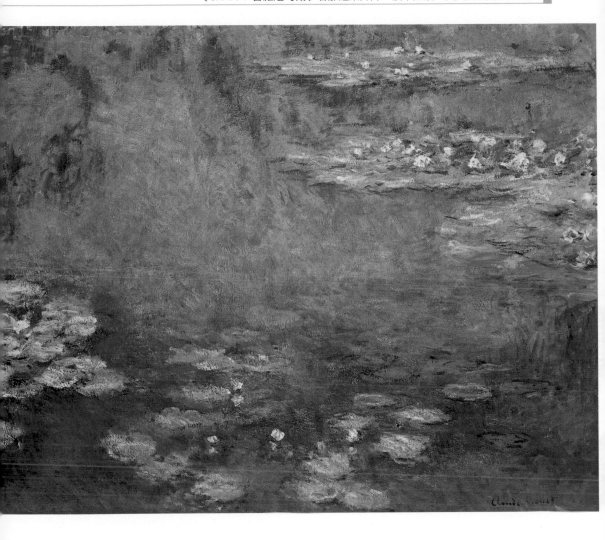

莫內　睡蓮　1897-98　油彩畫布　89×130cm　鹿兒島市立美術館
（左頁上圖）
莫內在畫室中創作大裝飾畫—睡蓮連作　1925年（左頁下圖）
莫內　睡蓮池　1906　油彩畫布　88.3×92.1cm　美國芝加哥藝術協會藏
（上圖）

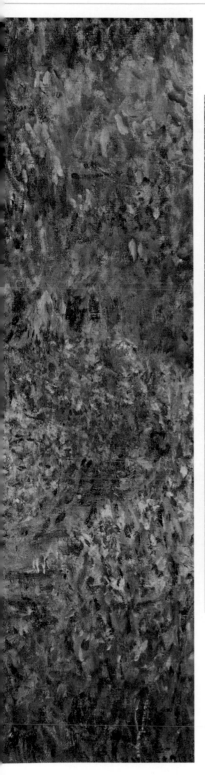

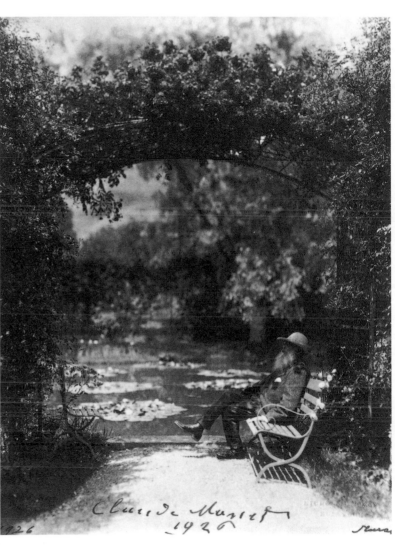

莫內　吉維尼莫內花園的鳶尾花　1900　油彩畫布　81×92cm
巴黎奧塞美術館（左跨頁圖）
莫內坐在花園中的睡蓮池畔　1926年　紐約現代美術館藏（上圖）

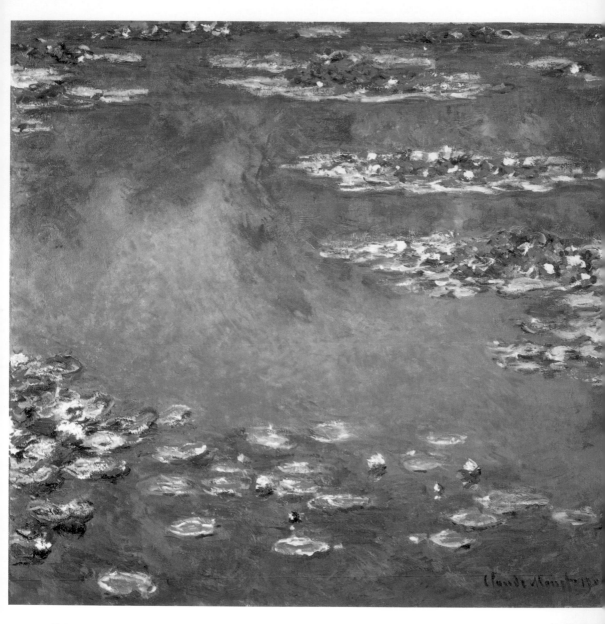

莫內　睡蓮　1906　油彩畫布　72.5×92cm　日本大原美術
館（上圖）
吉維尼的莫內之家外觀，屋內為莫內生前畫室及溫室。
（下圖）
莫內在吉維尼的工作室／畫廊中　約1915年　巴黎Philippe
Piquet（右頁上圖）
莫內在吉維尼荷花池旁工作　1915年7月　巴黎Philippe Pique
（攝影：米榭・莫內，右頁下圖）

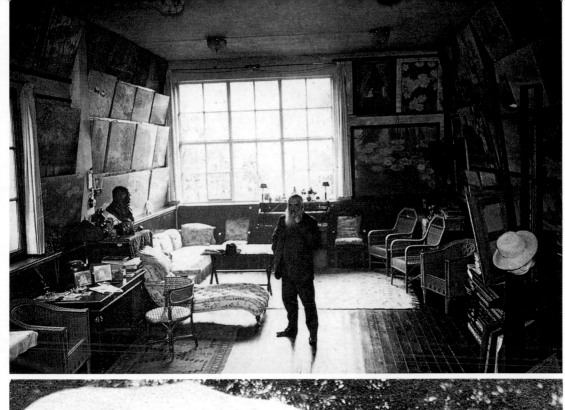

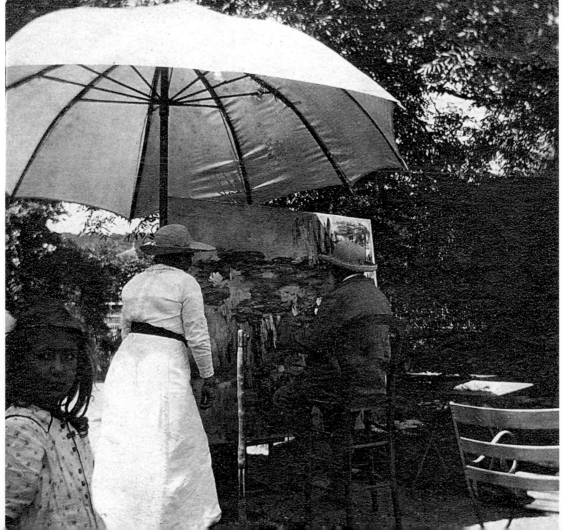

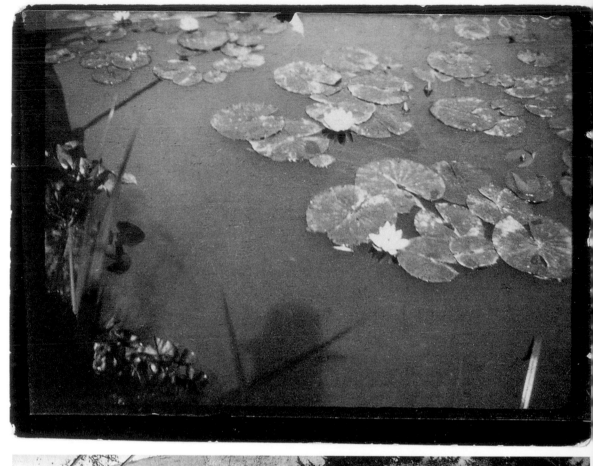

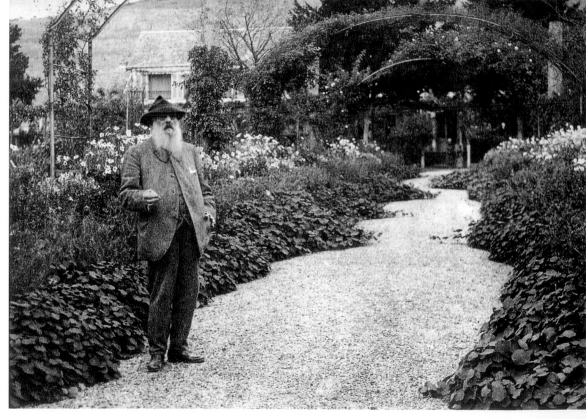

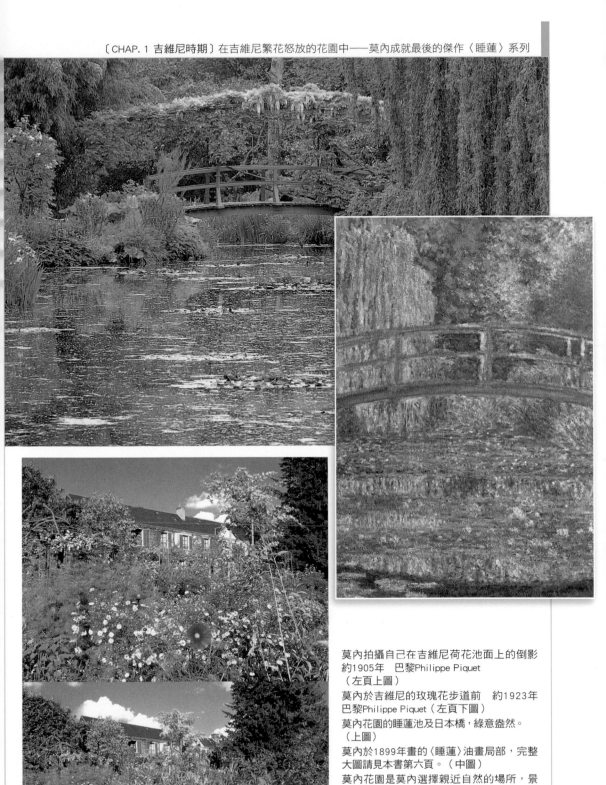

莫內拍攝自己在吉維尼荷花池面上的倒影　約1905年　巴黎Philippe Piquet（左頁上圖）

莫內於吉維尼的玫瑰花步道前　約1923年　巴黎Philippe Piquet（左頁下圖）

莫內花園的睡蓮池及日本橋，綠意盎然。（上圖）

莫內於1899年畫的〈睡蓮〉油畫局部，完整大圖請見本書第六頁。（中圖）

莫內花園是莫內選擇親近自然的場所，景觀優美。（左二圖）

Monet's
Garden in Giverny
莫內在吉維尼花園

廿世紀初期吉維尼的藝術家團體

19世紀末期，在莫內帶領家人移居吉維尼數年之後，各國的年輕藝術家們陸續來到這個位於諾曼第地區的小村莊，尋求樸素的法國鄉村之美以及創作的題材。不到十年光景，此地成了廣為外國藝術家所熟知的勝地，在1950年居留在村中的藝術家已經超過五十人，吉維尼也由淳樸的農村一變為藝術家的聚落。

這些來到吉維尼的外國畫家以美國人居多，有些人是被莫內吸引而來（莫內本人完全無意鼓勵這種行為），更多人則是為了找尋尚未受到外界注意的景致，以從事創作。他們運用明亮的色彩與充滿量感的技法，

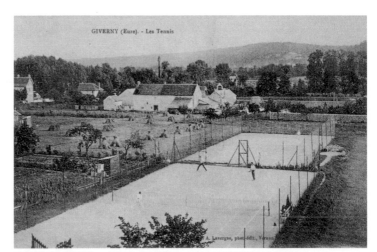

吉維尼（厄爾縣）·網球　老明信片　泰拉美國藝術基金會藏

描繪出別具魅力的畫作，其風格於日後被評論家冠以「裝飾性的印象主義」（Decorative Impressionism）的名稱。

以吉維尼為創作基地的藝術家們，其繪畫主題大約可分為兩種：當地的自然風光，以及在花園中的女性肖像或裸女像。不少畫家以村內與周圍風景為題材，諸如麥草堆、繁花盛開的原野等在1880年代流行的主題，又再度在他們的畫筆下重現生機。例如弗雷德利克·卡爾·佛利茲克（Frederick Carl Frieseke）、理查·埃密爾（愛德華）·米勒（Richard Emil [or Edward] Miller）和

卡爾‧安德森（Karl Anderson）等人的作品中，盛裝打扮的女性或在戶外庭園中喝茶，或在水池畔休息，或坐在河上小舟中沉思，如佛利茲克的〈花園中的早餐〉、米勒的〈水池〉等。畫家們以花園中的私人生活為背景，創造出一個抒情而單純的世界，沒有世俗煩擾、凡塵喧囂。這個時間彷彿靜止般的世界與吉維尼當地居民的生活毫無關聯，甚至也見不到現實的一點點蹤跡；打理庭園的用具、在野地工作的農人、划船用的船槳，完全不曾存在這個世界裡。

　　19910年，紐約麥迪遜畫廊為吉維尼的藝術家舉辦畫展，參展者包括佛利茲克、米勒、安德森、勞頓‧帕克（Lawton Parker）、蓋伊‧羅絲（Guy Rose）、艾德蒙‧格瑞森（Edmund Graecen）等人。他們被稱為「吉維尼集團」（The Giverny Group），其樂觀而明亮的作品贏得美國媒體的好評；他們的畫作以及相關的報導，精采地呈現出在吉維尼誕生的新繪畫風格，裝飾性的印象主義因而繁盛一時。

　　1912年，先知派的奠基者之一皮耶‧波納爾（Pierre Bonnard）在吉維尼鄰近的維農（Vernonnet）買下一棟木造宅邸。他時常到吉維尼拜訪莫內，也與吉維尼的美國畫家如西奧多‧厄爾‧巴特勒（Theodore Earl Butler）等人往來；波納爾的審美觀與莫內相當接近，其對風景、花草、女性等主題的關注，與吉維尼印象主義的傳統產生關聯，他運用明亮色彩的技法也影響了居留當地的年輕畫家。

　　1914年夏天，第一次世界大戰在歐洲爆發，住在吉維尼的外國畫家紛紛離開，吉維尼在20世紀最初十年間興盛的藝術創作時期因而結束。此外，自19世紀末以來，經過數百名藝術家不斷地造訪與創作，此地原本富吸引力的生活方式與繪畫風格已經流於陳腐平庸。戰爭結束後藝術家們再度來訪，產生了嶄新的繪畫傳統。然而，在跨越19世紀到20世紀的變局之際，吉維尼在印象主義繪畫發展上的地位仍舊無可動搖。

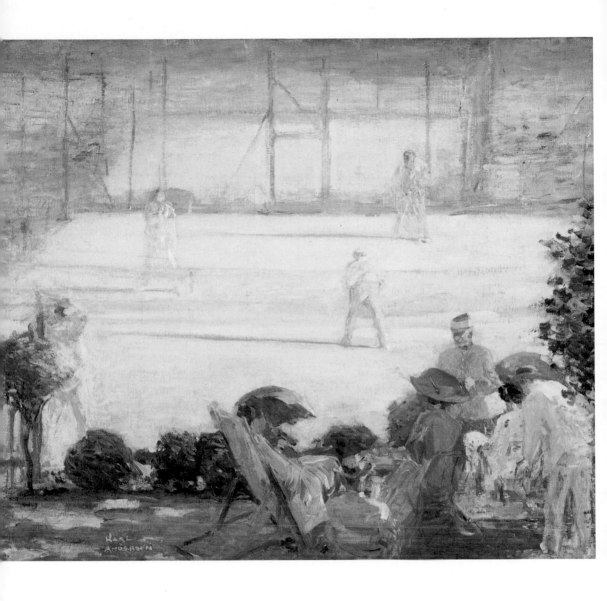

卡爾・安德森 布狄旅館的網球場

1910年
油彩畫布 53.7×63.5cm
泰拉美國藝術基金會

　　吉維尼在20世紀初期是外國有錢人的避暑勝地，當地的布狄旅館是外國藝術家在吉維尼居留、用餐、娛樂的中心。旅館後方的兩個網球場建造於1900年，平整的球場與圍繞四周的農地成為鮮明的對照。

　　畫中前景是網球比賽的男女觀眾，穿著白色西裝的男士與撐洋傘、帶著流行女帽的女士，展現了外來的時尚風格。這些在旅館打網球的年輕畫家與觀光客，與村裡的農民可說是處於不同的世界裡。

西奧多‧厄爾‧巴特勒　花園入口
1898年
油彩畫布　71.1×58.4cm
私人藏

　　巴特勒1888年初次造訪吉維尼，成為他創作與生涯的轉捩點。他的用色與繪畫技法因來到吉維尼而改變；在1892年與莫內的繼女蘇珊‧何西蝶（Suzanne Hoschede）結婚，並終老於此地。

　　本畫以巴特勒在吉維尼的住家花園小門為主題，明亮的紅色花朵與綠色的門形成強烈對比，花葉描繪簡潔，紫紅色的陰影為畫面增添了活力。小門四周具有韻律感的燦爛色彩，與一般印象主義畫作中柔和的顏色運用相差甚大，可能是受到波納爾運用明亮色彩的影響。

西奧多‧厄爾‧巴特勒 吉維尼的小姐們
1910年
油彩畫布　60×73cm
私人藏

　　本畫以田地中的穀物草堆為主題，因為形似穿著長裙的年輕女性，故以此為畫名。莫內在1880年代末期曾創作「麥草堆」連作，約廿年之後，包括巴特勒在內的其他年輕畫家也相繼以此為主題進行創作，可見麥草堆已成為吉維尼的象徵物之一。

　　巴特勒在1910年代經常以吉維尼村莊周邊風景為作畫題材，運用較為接近「自然」的色彩；常出現於他初期作品中的鮮豔紅色與橙色，在本書中則隱藏於陰影裡。然而他仍舊維持大膽的運筆方式，將顏料各自放在畫筆上，揮筆將色彩並置於畫面上。

理查‧埃密爾（愛德華）‧米勒　**水池**
1910年
油彩畫布　81.3×100.2cm
泰拉美國藝術基金會藏

　　理查‧米勒1898年從美國赴巴黎，就讀朱利安藝術學院，作品在巴黎極獲好評。他與妻子於1906到11年間住在吉維尼，對當地的美國籍印象派畫家產生極大的影響。他也曾與佛利茲克在吉維尼為習畫者舉辦繪畫講座。

　　米勒在吉維尼曾畫過數張以盛裝年輕女性在花園為主題的作品，本畫即為其中之一。畫中的女士撐著洋傘坐在鏡子般的水池邊閉目暝思，綠意盎然的花園形成寧靜而平和的空間。畫家以傳統手法描繪女士的臉部與頭部，而其他部分則以快速的筆觸畫成；作品中光線的明暗變化與各種不同的綠色，可説是米勒作品的最大特徵。

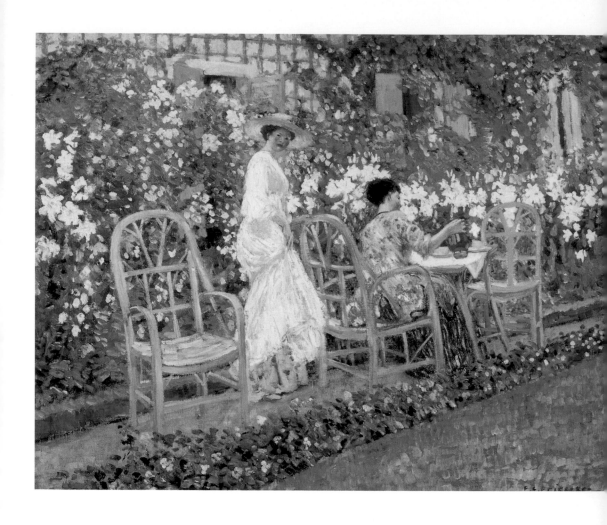

弗雷德利克・卡爾・佛利茲克 百合花

1911年之前
油彩畫布　65.4×81.6cm
泰拉美國藝術基金會

　　佛利茲克的作品經常捕捉特定瞬間的情景，本畫呈現的是畫家的妻子莎迪和她的姐姐珍妮在私人花園中的片刻。左邊的女性是珍妮，她走在傾斜小路上時停步轉向畫家；莎迪則是以背相對，正將藍色茶壺中的茶倒在杯子裡。

　　本畫以綠色及白色為主色調，畫家以短促生動的馬賽克般的筆觸畫出背景的花草，精心打扮的兩位女性及桌椅則是運用平滑延展的筆法描繪。構圖上沒有特定的重心，呈現出裝飾性的印象主義風格；這也是佛利茲克與其畫家友人偏好的樣式。

弗雷德利克·卡爾·佛利茲克　花園中的早餐
1911年
油彩畫布　66×82.1cm
泰拉美國藝術基金會

　　佛利茲克在芝加哥及紐約學習繪畫後，1897年進入巴黎朱利安藝術學院，之後長居法國。他擅長運用大膽的筆觸和明亮的色彩描繪出耀眼的光線，被評論家稱為「裝飾性的印象主義畫家。

　　本畫中的女性是畫家的妻子莎拉（莎迪）·歐布萊恩·佛利茲克，她正忙著做針線活，頭上的帽子在她的臉部投下陰影。畫中顏色與陰影的對比平衡經過巧妙安排，畫中人專注的神情以及畫家對女性身體、桌椅隨意的裁切方式，為構圖增添自然而不做作的氣息。

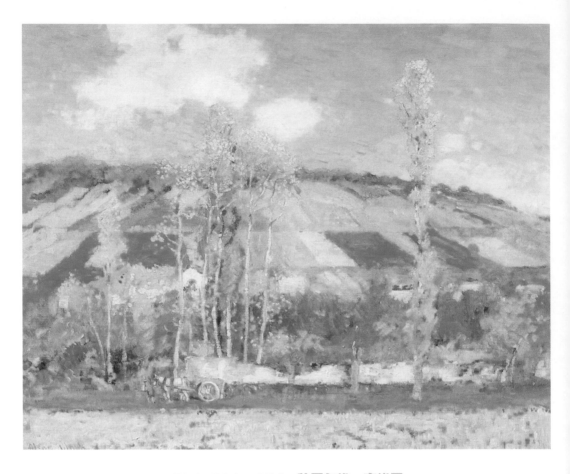

艾爾森‧斯欽納‧克拉克　秋天午後，吉維尼

1911年
油彩畫布　63.5×78.7cm
加州雷德費恩畫廊藏

　　美國籍印象主義畫家艾爾森‧斯欽納‧克拉克（Alson Skinner Clark）以風景畫聞名，他在1910年造訪吉維尼並停留數個月，專注於描繪當地的風景。

　　畫家以印象主義的技法描繪秋天的吉維尼，黃色的白楊木從前景延伸並貫穿整個畫面。山坡上的田地與樹林相對，形成幾乎是抽象式的圖樣。本畫以裝飾性的印象主義風格、明亮的色彩與活潑的筆觸，和同時期的畫家互相呼應，在題材上則與1880年代末起停留在吉維尼的美國畫家西奧多‧羅賓遜（Theodore Robinson）的作品相似。

弗雷德利克‧卡爾‧佛利茲克　花園裡的女士（右頁圖）

1912年
油彩畫布　81.0×65.4cm
泰拉美國藝術基金會藏

　　在吉維尼的外國藝術家團體中，花園中的女性是相當受歡迎的主題，而佛利茲克乃此一主題的佼佼者。從1906年到09年，佛利茲克夫婦每年夏天都在吉維尼度過，他們居住的房子就在莫內住家附近。本畫背景中的綠色遮陽板，屬於佛利茲克住屋的花園所有。

　　畫中女士穿著條紋衣裳，幾乎融入她身後那一片由點與短線構成的生動馬賽克背景中；花莖失去形狀而化為有色的線條。本畫可說將佛利茲克對裝飾性繪畫所做嘗試推到了極限，其裝飾性的圖樣與法國畫家波那爾與威雅爾（Vuillard）等人所屬的先知派產生了連結。

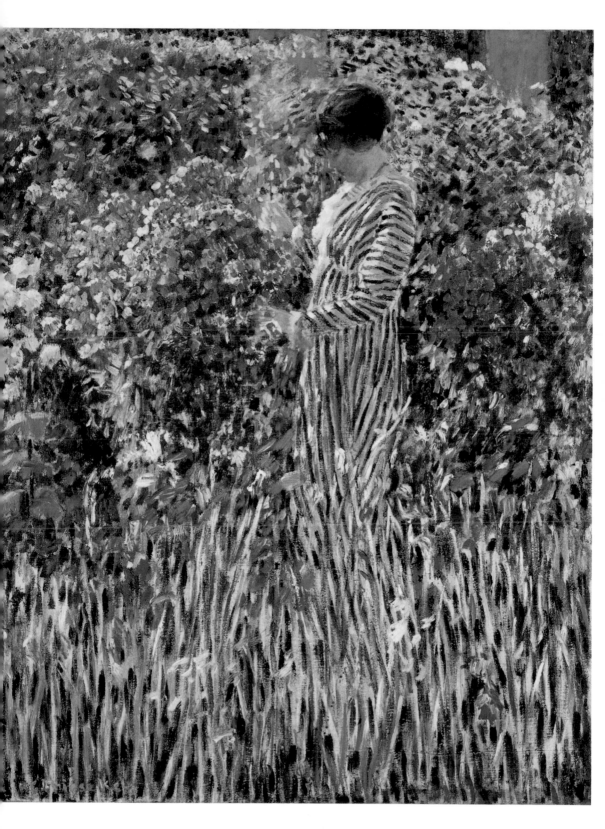

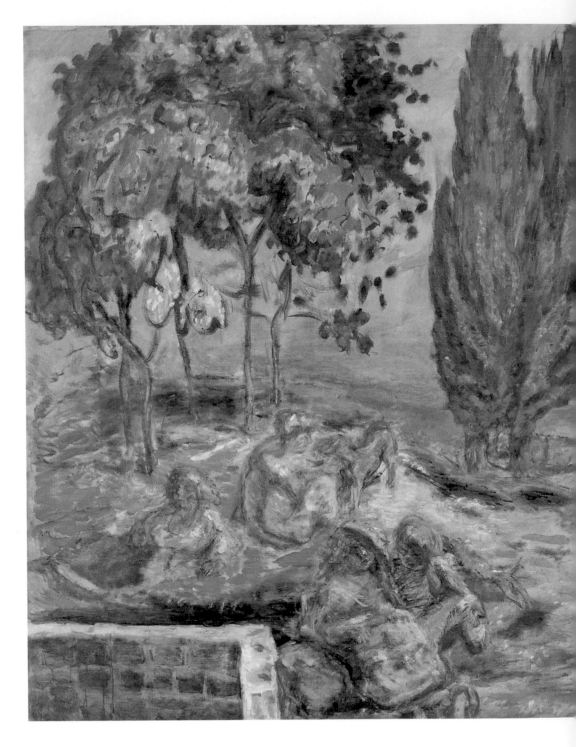

皮耶・波納爾　生氣蓬勃的風景
1913年
油彩畫布　130×221cm
愛知縣美術館藏

　　波納爾在1909年到法國南部旅行，有感於當地洋溢明亮光線的風景，開始關注繪畫上的色彩表現。
1912年他在吉維尼鄰村維儂內購屋作為畫室，並頻繁拜訪莫內。

　　波納爾十分尊敬莫內，他的作品綜合了莫內與雷諾瓦的表現技法，可說是印象主義真正的後繼者。本
畫是受女企業家赫蓮娜‧魯賓斯坦（Helena Rubinstein）委託而製作，畫家應是以田園詩的風格將塞納河
畔風光予以安排入畫。前景右方的女性與狗處在陰影中的表現法，使得遠景顯得更加明亮開闊。

　　本畫是波納爾受莫內晚年作品啟發所作的一連串嘗試之一，畫中呈現的吉維尼與維農等地塞納河右岸
的風景，令人感受到牧歌般的氛圍。

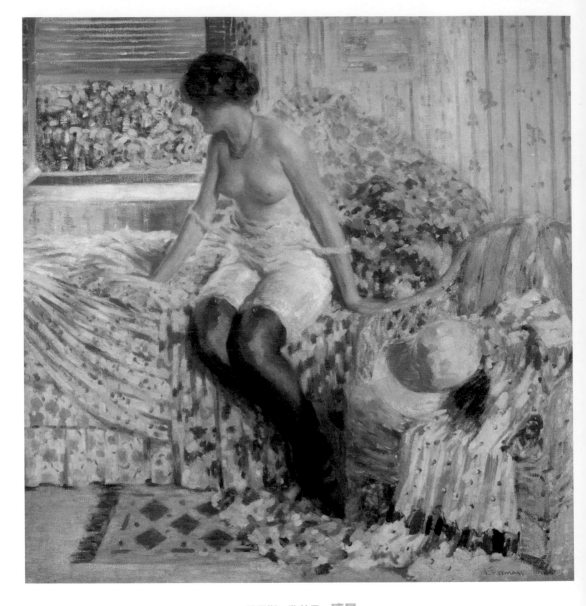

路易斯 · 黎特曼　清晨
1912-15年
油彩畫布　91.4×89.5cm
泰拉美國藝術基金會藏

　　路易斯 · 黎特曼（Louis Ritman）出生於俄國，幼時隨同家人移居美國，在1911年初次造訪吉維尼前，於芝加哥及巴黎學習繪畫。1911年到28年，黎特曼幾乎每年夏天都在吉維尼度過，並與佛利茲克、米勒等人一起從事創作。

　　黎特曼等在吉維尼的美國畫家偏好裝飾性技法，重視明亮的顏色與反覆出現的圖樣，與後期印象主義產生關聯。在本畫中，畫家運用自己習得的傳統技法，呈現裝飾性的表現主義風格。他在描繪畫中女性時審慎挑選各種筆觸，並以各種熱鬧且重複的圖樣構成床單、衣裳、壁紙及窗外樹葉，裝飾性的圖案充滿整個空間。本畫結合了保守的自然主義及具表現性的圖樣色彩，此乃支配1910年代美國主流畫壇的裝飾性印象主義之特徵。

吉維尼：印象主義藝術家的聚落

1883年4月，當莫內搭乘火車行經維農與加尼之間時，望向窗外看到了吉維尼，立刻深受當地美麗的諾曼第田園風光所吸引。他在當地找到一間寬敞農舍，隨即租下房子以及附屬的庭園，並於月底帶著全家搬到此處，就此開啟吉維尼在印象主義藝術發展上燦爛的一頁。

在莫內剛搬來時，吉維尼是個沒沒無聞的小村莊，居民多為農民，僅有少數中產階級家庭。村裡有兩條主要道路，莫內的家就位在兩條路中間。大約二、三年之後，陸續有其他藝術家造訪吉維尼並在此地從事創作。

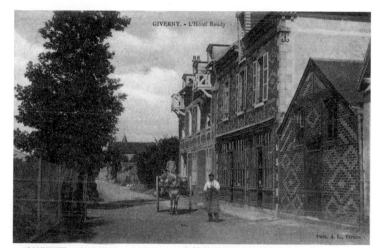

A. 利維耶爾　布狄旅館　老明信片　泰拉美國藝術基金會藏

在經歷許多畫家長期以來的寫生創作之後，到了19世紀末期，法國許多風景秀麗的勝地已經充斥著過多的藝術家，並且因為被再三描繪而流於俗庸乏味，巴黎近郊的楓丹白露森林即為一例。不少來到法國的外籍畫家為求嶄新的創作表現，紛紛努力尋找新鮮的風景作為題材。1875年刊載於法國雜誌《幽默周刊》上的一幅諷刺漫畫充分表露了這種情況：一個畫家浸在水深及腰的池中作畫，池邊的兩名紳士之一對另一人說：「噢！現在很多英國人跟美國人跑到森林裡，他們每個人都在找以前沒有人畫過的地方，好從事寫生。」

1887年夏天，西奧多‧羅賓遜（Theodore Robinson）、約翰‧萊斯里‧布雷克（John Leslie Breck）、威拉德‧利羅伊‧梅特卡夫（Willard Leroy Metcalf）、威廉‧布雷爾‧布魯斯（William Blair Bruce）等數名來自北美洲的畫家初次來到吉維尼，對此地大為驚艷。他們對吉維尼的熱烈佳評，鼓舞了其他在法國習畫的美國畫家前來此地；此後，越來越多藝術家捨棄巴比松、阿凡橋等知名的藝術村，而選擇了吉維尼，其盛況自1880年代末期起持續到第一次世界大戰止。在這卅年間，超過三百名年輕藝術家居留在吉維尼，分別來自美國、德國、波蘭、英國、挪威、瑞典、加拿大、阿根廷與澳洲的藝術家，將吉維尼轉變為國

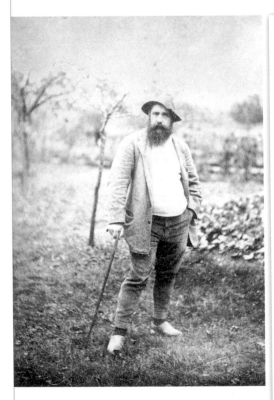

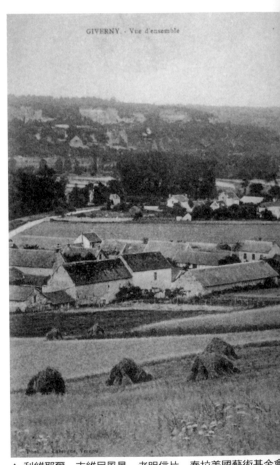

西奧多‧羅賓遜　克勞德‧莫內的肖像　1888-90
年左右　氰版攝影　24×16.8cm　泰拉美國藝術
基金會藏（上圖）
《幽默周刊》（Le Journal Amusant）944號（1875
年9月18日）第4頁的漫畫　法國國家圖書館藏
（右頁上圖）
布狄旅館的房客登記簿　1887年　費城美術館藏
（右頁下圖）

A. 利維耶爾　吉維尼風景　老明信片　泰拉美國藝術基金會

際性的藝術村。因以美國來的畫家佔多數，而被稱為「美國藝術家的聚落」。不少人攜帶家眷前來，租屋或買房以長期居住。此外，也有小說家、雕刻家、建築師、設計師等來到村中，與畫家們交流。然而在這些年輕畫家中，日後能成名者卻寥寥無幾。

在吉維尼藝術發展的全盛時期，布狄旅館是藝術家生活的中心。該旅館成立於1887年，最初入住的四名客人即來自不同國家。之後更配合外國住客，提供英國茶、布丁等食物，並

兼賣繪畫用具，還陸續設置了畫室與網球場，舉辦餐會、音樂會、舞會、網球比賽等各種活動。但並非所有人都喜愛熱鬧的社交生活以及和畫家同儕之間的互動；不少著名畫家對這些活動敬而遠之。法國大畫家塞尚（Paul Cezanne）造訪當地時雖然也住在布狄旅館，但除了在旅館用餐與拜訪莫內之外，其餘時間都獨自作畫。越來越多的外來客也令吉維尼開始步上其他藝術聚落的後塵，其新鮮的藝術處女地光環逐漸褪色。不少後來的藝術家選擇避開吉維尼。

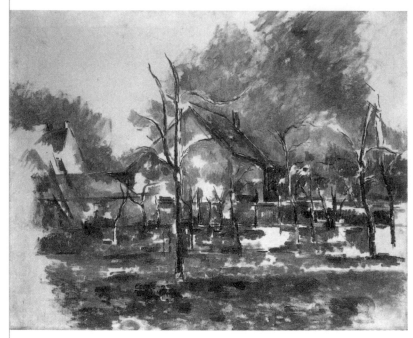

保羅・塞尚
巴黎近郊的冬天風景
1894年　油彩畫布
65.1×81cm
費城美術館藏
（左圖）
西奧多・羅賓遜（右）
與凱尼恩・考克斯
蛋白相片
22.9×13.7cm
泰拉美國藝術基金會
藏（右頁左圖）
威廉・霍華德・哈特
西奧多・厄爾・巴特
勒的肖像　1897年
油彩畫布
55.9×45.7cm
泰拉美國藝術基金會
藏（右頁右圖）

　　莫內在搬到吉維尼時，並未預期到後來該地藝術聚落發展的盛況；他對這些不速之客頗有怨言，也與吉維尼的藝術家圈子保持距離。只有少數美國畫家如布雷克、巴特勒（Theodore E. Butler）等人，與莫內家發展出親近的關係。莫內的繼女布蘭雪經常與布雷克、巴特勒一起寫生，她也曾與布雷克交往（但因莫內反對而分手）。巴特勒於1892年娶了布蘭雪的姐姐蘇珊，蘇珊病逝後再娶了其姐瑪朵，之後終老於吉維尼；他在吉維尼藝術聚落的發展上可說扮演了重要角色。

　　印象主義是吉維尼藝術聚落的繪畫主流，畫家們也陸續發展出新的技法與風格。多位美術評論家均指出，在吉維尼產生的畫作的重要特徵之一即為顏色，特別是紫色系與綠色系的運用。畫家們每天一起作畫，互相切磋，討論最新的美術趨勢。無可避免地，他們採取了相似的主題（自然景色、戶外的女性肖像等），並運用著共通的繪畫技法。此外，莫內雖然遠離吉維尼的藝術聚落，但他仍舊啟發了年輕畫家們。布雷克曾經模仿莫內，以麥草堆為主題作畫，以示對莫內的尊崇；他與梅特卡夫、溫德爾（Theodore Wendel）等人

也改以更明亮的色彩與具顯著特色的筆觸來描繪當地田園景色，並且注意到空氣中的光影變化。1910年，佛利茲克（Frederick C. Frieseke）、米勒（Richard E. Miller）、帕克（Lawton Parker）、羅絲（Guy Rose）等數位在吉維尼創作的藝術家於紐約舉辦畫展，當時美國藝壇稱之為「吉維尼集團」（The Giverny Group）。他們具保守傾向的作品被美國媒體譽為「健全」和「溫和」，甚至有評論家認為他們足以承繼莫內在繪畫上的發展。

　　吉維尼的藝術發展，由莫內起始，經歷卅年間許多藝術家的創作，建造出充滿活力的藝術聚落與「藝術家天堂」的形象，終因戰爭而告凋零。戰爭結束後，新一代藝術家來訪，1920年代達達派與超現實派團體的作家如亞拉岡（Louis Aragon）等人曾來到吉維尼，然而榮景不再。今日的吉維尼，已不再是藝術家們爭相前往進行創作的地點；莫內的花園在後人精心維護下依舊美麗如同往昔，留給慕名而來的觀光客臆想大師行跡。

3

印象派背景 ·

Monet's
Garden in Giverny
莫內在吉維尼花園

超越印象主義的印象派大師
——莫內與他的時代

克勞德‧莫內（Claude Monet, 1840-1926年）被稱為「印象主義的第一人」。這個說法固然是對莫內的讚譽之詞，但卻使人們對他繪畫的理解窄化了。莫內是生在19世紀邁向20世紀，面臨時代巨大轉變的畫家。

他繪畫生涯的前半期，是印象主義的領導者之姿；1890年代開始發展系列的連作，約在1900年時則潛心於〈睡蓮〉主題。欲認識莫內，就需順著他走過的足跡，了解那個時代與他繪畫的發展之路。

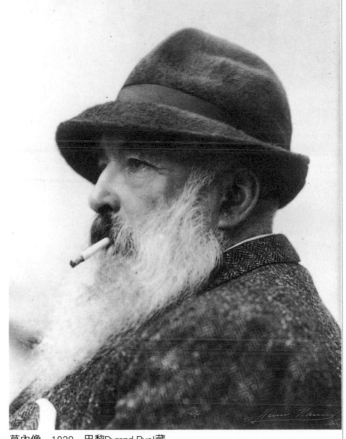

莫內像　1920　巴黎Durand-Ruel藏

印象主義與近代

莫內在1840年生於巴黎，5歲時搬到法國北部，面臨塞納河河口的港口勒哈佛（Le Havre）。在這沿海地區的自然風光與多變的氣候，必定滋育了莫內豐富的觀察力。

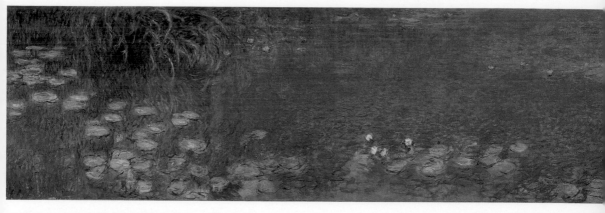

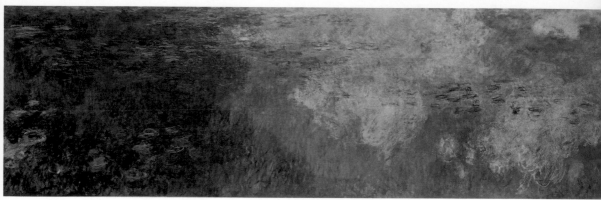

莫內　清晨　1914-1926　油彩畫布　200×1275cm　巴黎橘園美術館藏（上圖）
莫內　雲彩　1914-1926　油彩畫布　200×1275cm　巴黎橘園美術館藏（下圖）

　　這個地方除了大自然以外，也帶給莫內另一樣禮物。勒哈佛港與最早引
發工業革命的英國很近；它與巴黎之間，也有重要的水上交通要道塞納河相連
接，1847年就開通了鐵路。當時的勒哈佛是法國具代表性的港都，因此十分繁
榮。莫內在這裡成長，自然也會關注到新時代的事物。

　　莫內為了學畫前往巴黎，美術學校裡教授的學院派理論雖然令他反感，
但他卻在此結識了日後的多位印象派畫家。1863年，未得到官方沙龍展審查通
過的作品，被集結在「落選展」中展出，馬奈的〈草地上的午餐〉引起一片撻
伐。

　　馬奈的這件作品（原本標題是〈沐浴〉）雖借用了傳統的故事場面，但也
描繪了野餐這種近代生活的情景。因此他畫的不是過去，而是現在。馬奈向年
輕的畫家們指示了應行的方向，尤其給莫內帶來了重要的啟發。

　　1865年，莫內第一次有作品入選沙龍，第二年為了參加沙龍，他準備提出

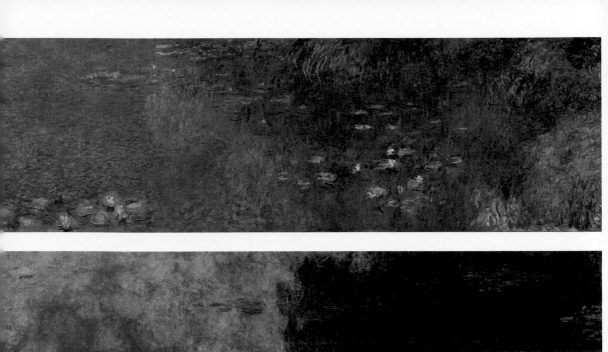

大幅的〈草地上的午餐〉。莫內選擇與前輩畫家同樣的主題，想要畫出陽光穿過樹葉隙縫的自然環境。莫內的構想，不過是要把他少年時期學到的兩項要素表現出來。雖然莫內最後不得不放棄拿這幅畫參加沙龍，不過這幅畫可視為印象主義的成形之作。

當時正值第二帝國的巴黎，朝著拿破崙三世所指示「巴黎大改造」的目標前進，開始轉型為近代都市。新的大道貫通了巴黎市，華麗的百貨公司開張了。以巴黎為中心的鐵路網發展迅速，人群與物資的流通如飛馳般的穿梭。首都的塔米納爾車站是以鋼骨和玻璃屋頂打造的新穎建築樣式（連結巴黎與勒哈佛的諾曼第線，其起點站的聖拉札爾車站的擴張工程於1867年完工，10年後莫內描繪了車站內的情景），人們喜歡在週末假日時，到郊外的森林或水邊度過歡樂的休閒時光。莫內在〈草地上的午餐〉所描繪的，正是處在這般變貌的都市中，人們安排新生活型態的一個片斷。

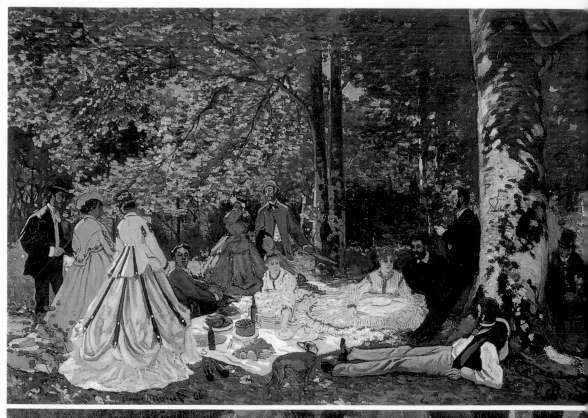

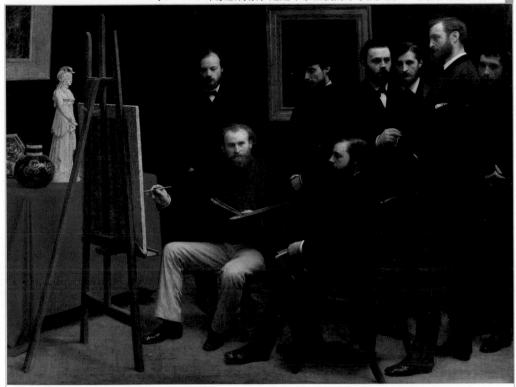

莫內　草地上的午餐（油畫習作）　1865-66　油彩畫布　130×181cm　莫斯科普希金美術館藏（左頁上圖）
莫內　草地上的午餐（中央局部）　1865-66　油彩畫布　248×217cm　巴黎奧塞美術館藏（左頁下圖）
范談－拉突爾　巴提紐爾的畫室　1870　油彩畫布　204×273.5cm　巴黎奧塞美術館藏（上圖）

　　范談－拉突爾（Henri Fantin-Latour）的〈巴提紐爾的畫室〉，畫出了當時年輕畫家們所形成的團體概況。拿著畫筆坐在中央的是馬奈，他的右手邊，背對牆壁畫作而站的是雷諾瓦，畫面右邊是莫內，他旁邊的高個子是巴吉爾（他是莫內最好的朋友，但他在這幅畫完成的1870年戰死於普法戰爭中）。畫面上還有一位引人注目的人物，從右邊算起第四位蓄鬍者是小說家左拉。

　　當馬奈的畫作在社會上引起譁然時，左拉則發表評論文章大力支持。從這個時期開始，針對繪畫的變革所發表的評論，在藝術的發展上具有重要的功能。

　　因此1874年舉行第一次的印象派畫展後，他們開始繪製印象主義的代表作品。馬奈卻一心認為官方的沙龍才是奮鬥的戰場，所以從未參加過印象派畫展，但1870年代仍與他們一同創作。

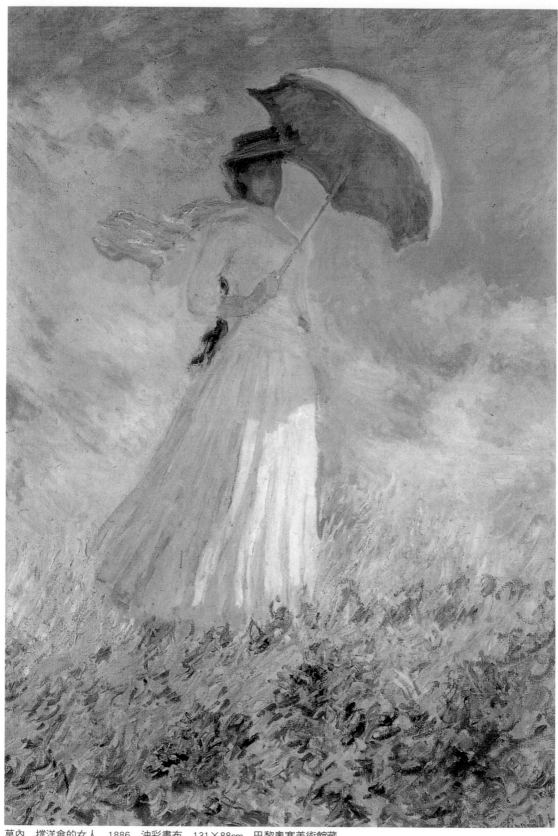

莫內　撐洋傘的女人　1886　油彩畫布　131×88cm　巴黎奧塞美術館藏

連作與世紀末的時代

進入1880年代後，印象派的成員開始產生歧見，參加印象派畫展的情形也不一致。

莫內並未參加1880年舉行的印象派畫展，卻參加了當年的官方沙龍展。他在這個時期，是在傳統的靜物畫中嘗試表現光影。

莫內也沒參加1886年舉行的第八次印象派畫展。這次的展覽上，最受注目的是秀拉（Georges Seurat）以點描法繪製的作品〈大傑特島的星期日下午〉，於是被冠上「新印象主義」的封號。

畫家們各自探索當行的路。

雷諾瓦因著到義大利旅行的契機，而向古典主義靠近了。塞尚在法國南部的家鄉，以他從印象主義學到的感覺為基盤，確立了構築式的繪畫，也是在這時期。

1879年莫內的妻子卡蜜兒過世，1880年代是他孤獨地摸索的時期。他為了尋找新的風景，旅行作畫的情形變多了。

1886年，莫內到布列塔尼地方的美麗海上島，與美術評論家吉弗魯瓦（Gustave Geffroy）會面。吉弗魯瓦在後來完成的莫內傳記中，對他的模樣有如下的描述。

「最初，我以為他就是那些在海邊常看到的水手。莫內為了面對海風的吹襲與浪潮的飛濺，穿著一雙長靴，頭上還戴著帽子，就像水手的穿著一樣。」

這篇文章中，讓人看到了遠離印象派的朋友，深入粗獷的大自然中，尋求作畫題材的莫內。

當時吸引莫內的，不是巴黎近郊平靜的風景，而是展現大自然的壯麗景觀。自然現象的種種變化，尤其是光的變化，更是他作畫的重點。

他畫的兩幅〈撐陽傘的女人〉均是戶外的人物畫，卻是背光的人物。強烈的陽光從右上方照射，影子向左偏斜，感覺得出風勢很強勁。

他還有另一件畫作的主題類似，是在1870年代以妻子卡蜜兒為模特兒描繪的〈散步，撐陽傘的女人〉。

相較之下，前者的畫仍是以人物為主角，自然只是背景；但在後者的畫作

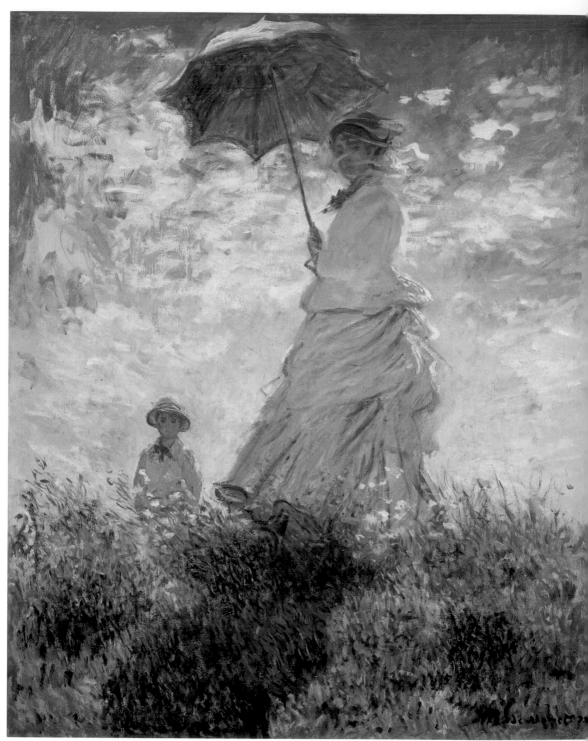

莫內　散步，撐洋傘的女人　1875　油彩畫布　100×81cm　華盛頓國立美術館藏

中，不論人物或自然現象（光與風）都同樣重要。

莫內在1890年代，相繼繪製了〈乾草堆〉、〈白楊樹〉、〈浮翁大教堂〉等主要的系列連作。

他在浮翁時，曾寫信給再婚的妻子愛麗絲，內容如下：

「我一直埋頭作畫。不過，你給我的鼓勵恐怕是徒然，我自己都覺得好空洞無力。天候忽然轉變了，我完全沒有料想到。……真是糟糕，我如果早點兒開始畫，就不會那麼焦急了。我打算反覆的畫、反覆的畫，一直畫到最後。」

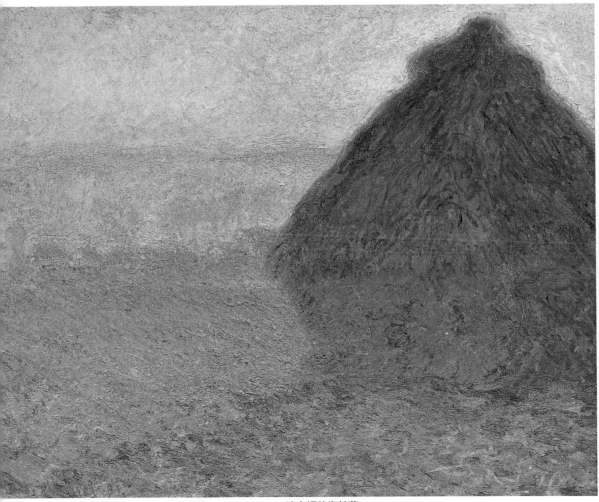

莫內　日暮下的乾草堆　1891　油彩畫布　73.3×92.7cm　波士頓美術館藏

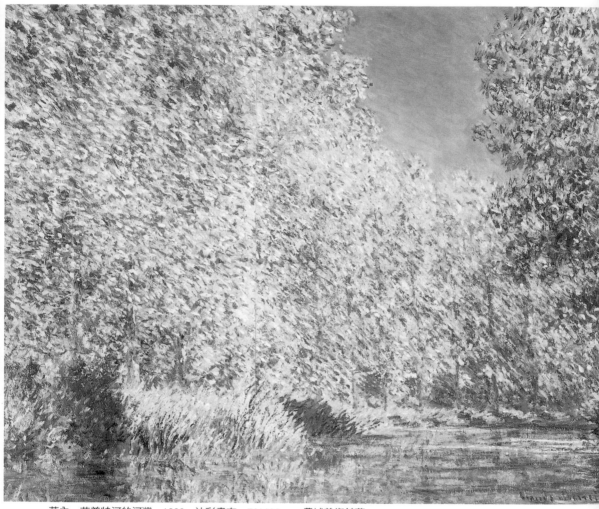

莫內　艾普特河的河灣　1888　油彩畫布　73×92cm　費城美術館藏

　　對莫內來說，以同一個主題畫的連作，才能讓他確實的面對光的變化，也是他持續尋求個人繪畫的方式。

　　「連作」的製作，在世紀末的時期格外令人矚目。世紀末的畫家們，有感於近代文明的快速發展，而萌生了危機感，於是有人從靜默的花朵，啟發人們

看見生命的神祕。當然了，莫內並未如那般人以這類的主題作觀念性的描繪，他只是以印象主義看到的感覺，作為繪畫的依據。

〈睡蓮〉與二十世紀

1883年，莫內移居到吉維尼。他很喜歡這個遠離巴黎的幽靜村莊，他的後半生都在此度過。

莫內喜歡園藝，他在這個家裡打造了一個很漂亮的花園。

他也持續的造了一個以睡蓮池為中心的水上庭園。睡蓮池上還架設了一座充滿日本風的拱橋。邁向晚年的莫內，每天都在這個親手打造的庭園中散步。沒多久，就產生了以這個水上庭園為主題的作品〈睡蓮〉。

水與光是莫內一直持續描繪的主題，水面的反映、光線投射的效果，兩者在他晚年的作品中已相融合了。

莫內在1910年的時候，開始構想用〈睡蓮〉的作品來裝飾屋子。他的想法，後來在政治家朋友克里蒙梭（Georges Clemenceau）的提案下，發展成捐贈給國家的大計畫。不過，那時的莫內已近70歲了，製作大幅的作品對他的體力來說，實在是很大的負擔。他再婚的妻子愛麗絲、長男尚亦相繼過世。

即使莫內想要力抗衰老與沮喪，鼓起精神來作畫，但他也無法改變視力衰退的事實。他在1992年的書信上寫著：「我覺得自己的視力一天天的衰退，我想趁著還能看到一點東西的時候，畫下更好的作品。」

他的餘生都傾力在作畫上。1926年，莫內以86歲高齡過世。

莫內去世的第二年，大幅的〈睡蓮〉由橘園美術館收藏。他構想的「〈睡蓮〉的房間」結成了美滿的果實。

現今，已有許多民眾造訪過橘園美術館裡，擺放〈睡蓮〉大作的橢圓形房間。

這幅作品畫出了映照在水面上的景物。整個畫面沒有天空，只有寬廣的水面、無止境的水平延伸。觀者猶如被包覆在那一泓池水中，大自然彷彿已內化為循環性的時間感。

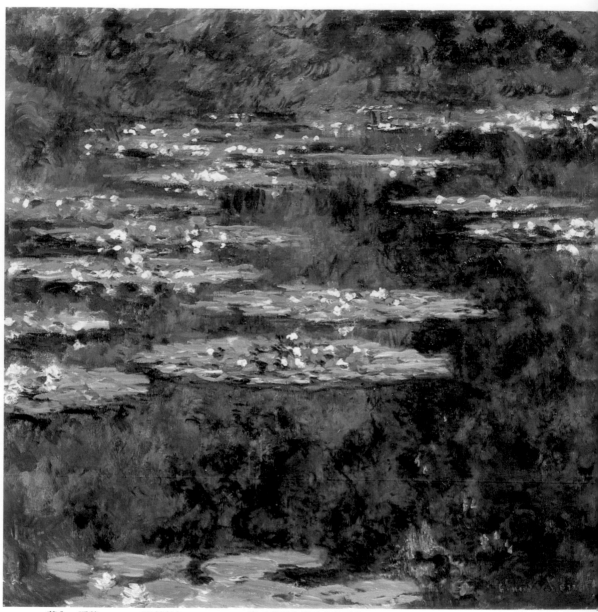

莫內　睡蓮　1904　油彩畫布　89×95cm　勒哈佛藝術學院美術館藏

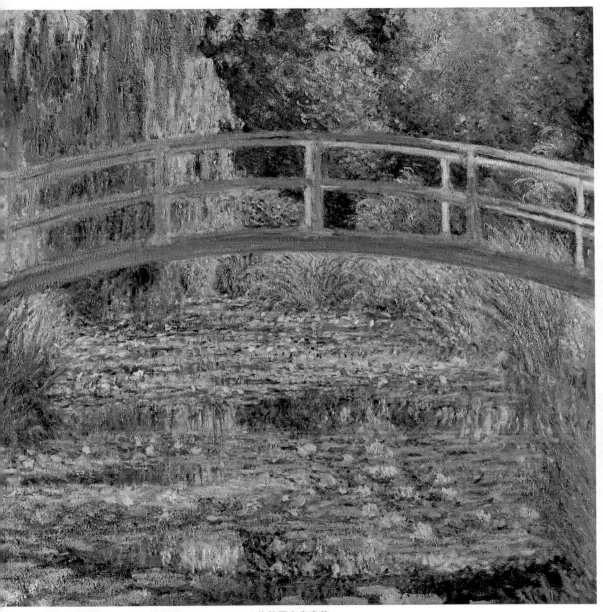

莫內　荷花池　1899　油彩畫布　89×92cm　倫敦國家畫廊藏

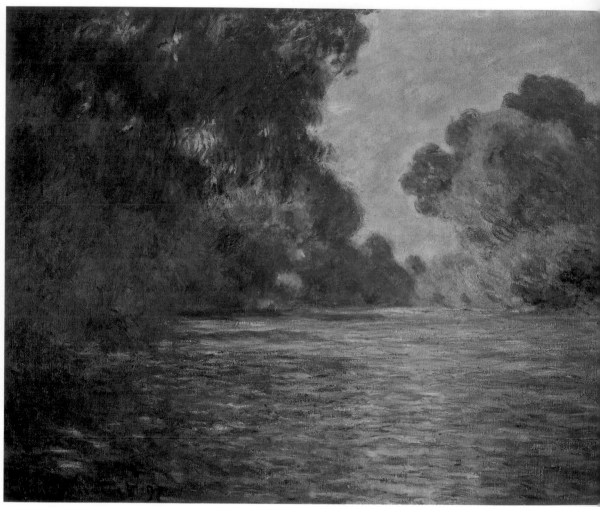

莫內　吉維尼附近的塞納河支流　1897油彩畫布　75×92.5cm　巴黎奧塞美術館藏（上圖）
莫內　吉維尼的鳶尾花園　1899-1900　油彩畫布　90×92cm　美國耶魯大學藝廊藏　保羅・梅　隆夫婦捐贈
（右頁圖）

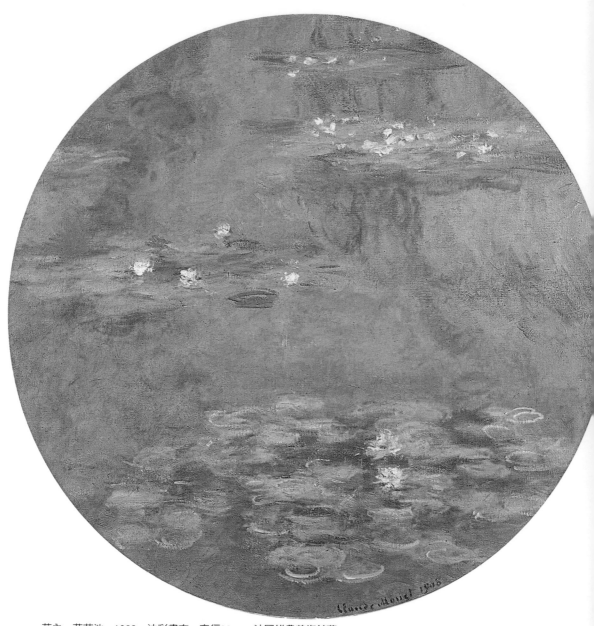

莫內　荷花池　1908　油彩畫布　直徑90cm　法國維農美術館藏

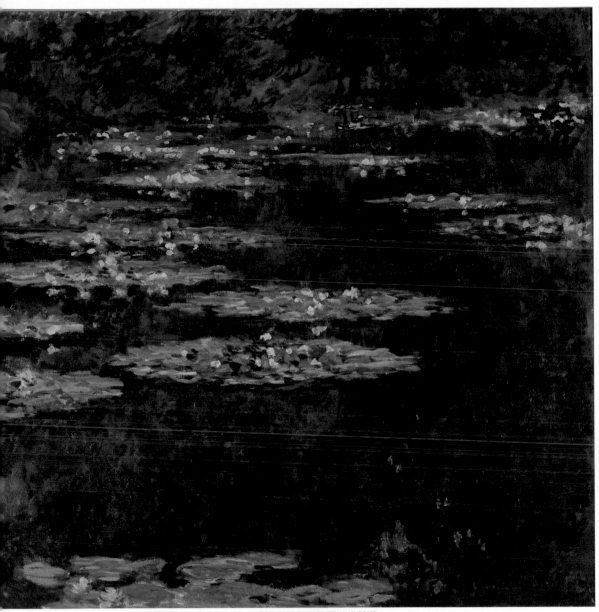

莫內　荷花池　1904　油彩畫布　90×93cm　法國安德烈馬爾羅美術館藏

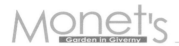

莫內　荷花池　約1916-1919　油彩畫布　200×200cm　巴黎奧塞美術館藏（上圖）
莫內　荷花池　1917　油彩畫布　100×200cm　法國南特美術館藏（右頁上圖）
莫內　日本橋　約1918-1924　油彩畫布　89×93cm　巴黎Larock-Granoff藏（右頁下圖）

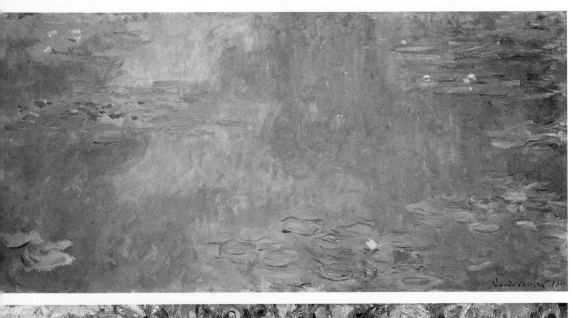

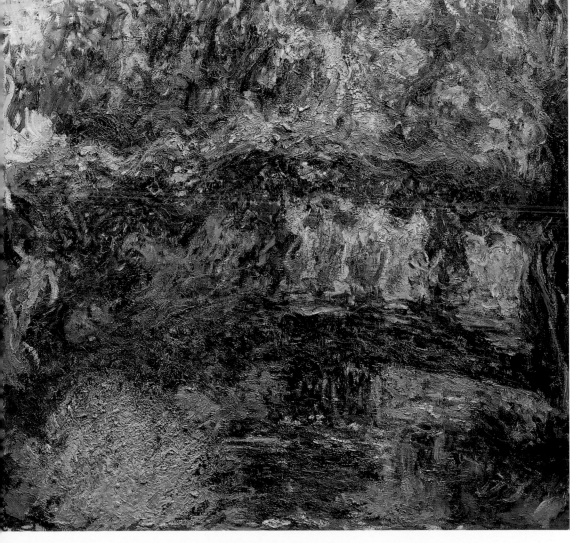

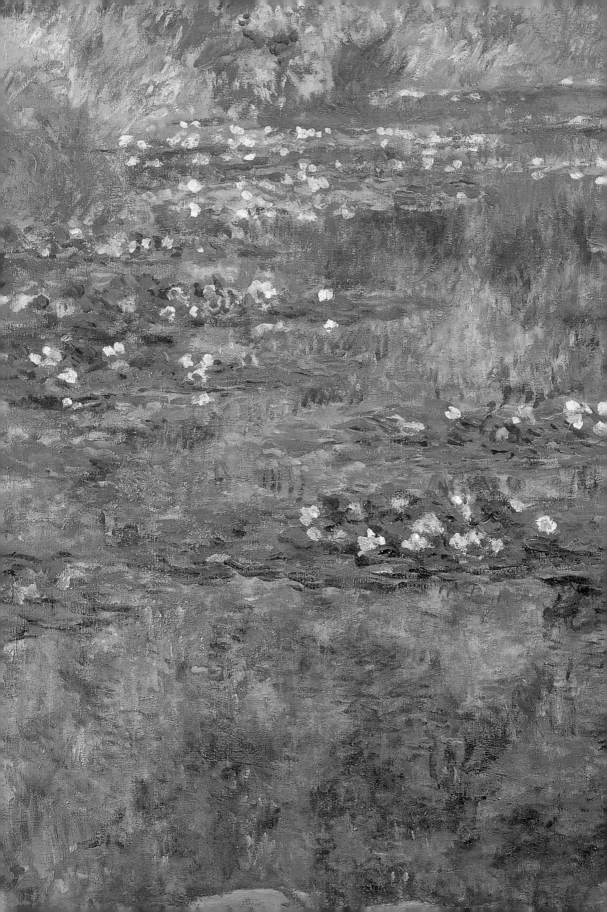

莫內　睡蓮（局部）　1904　油彩畫布（左頁圖）
莫內　亞嘉杜的罌粟花田　1873　油彩畫布　50×65cm
巴黎奧塞美術館藏（上圖）
第一屆印象派畫展會場（納達爾的攝影工作室，右圖）

　　1874年4月15日，在卡普辛人道35號的建
築物中（攝影家納達爾的工作室），莫內、
畢沙羅、竇加等美術家舉行了聯展。這次的
展覽後來被稱為「第一次印象派畫展」。聯
合展出的畫家有30位。會場位於巴黎知名的繁華街道上，展覽會期刻意選擇比
官方的沙龍展（5月1日開幕）提前。這場著名的第一次畫展，是處在什麼樣的
時代背景中，又是以什麼樣的目的而開辦的呢？

　　首先，是這場展覽原本的名稱。在其目錄的封面上，寫著「SOCIETE
ANONYME DES ARTISTES PEINTRES, SCULLPTEURS, GRAVEURS, ETC.」，意思
是「無名氣的畫家、雕刻家、版畫家協會」，最上方稍大的字寫著「SOCIETE
ANONYME」是「合資公司」、「股份有限公司」的意思。也就是說，這場展
覽會原本的名稱是由「畫家、雕刻家、版畫家等合資的公司」所舉行的「第一
次展覽」。

　　當時的法國，沙龍展是藝術家們唯一可以發表作品的場合，作品入選，代
表藝術家的成就受到肯定。1870年普法戰爭後，建立了第三共和，沙龍的審查
標準（由審查委員共同評選）比第二帝國時期還要嚴苛。在這個情況下，1872
年畢沙羅等人寫信給美術總監，要求舉行「落選展」（畢沙羅是印象派成員

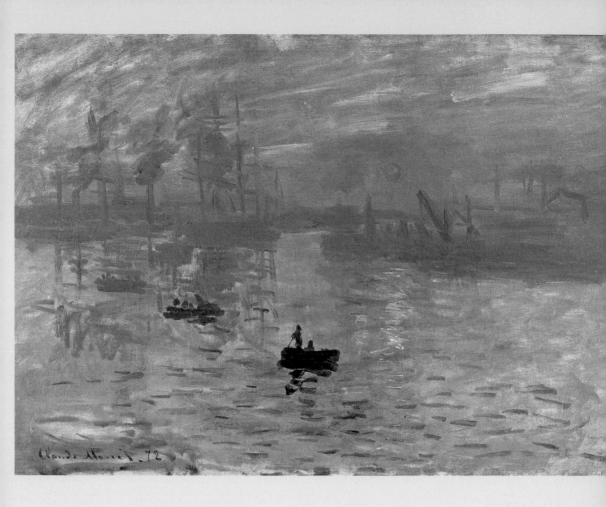

中，唯一八次的展覽都參與者）。於是在1873年，年輕畫家們共同出資成立了
公司。

　　1874年的1月，他們發表了設立宗旨，其第一條揭示了「不受審查委員會
讚賞，但自由的展覽會組織」。可見其設立用意，是要對抗官方的沙龍，要用
他們自己的力量開設民主性質的展覽會。此外，這個展覽會還有販賣作品的目
的。在設立宗旨的第二條，也明載了這一點。販賣所得須捐出一部分，作為展
覽會的經營。看起來的確可以說是個「合資公司」，只不過這個公司在當年的
12月就因破產而解散了。

　　對於作品的販賣，就不能不考量畫商的存在。舉行第一次畫展的時期，
畫商杜朗‧魯耶（Durand Ruel）的畫廊也正舉行「美術之友」展覽。那裡陳列
的雖然主要是巴比松派的畫作，但當時杜朗‧魯耶與莫內等人的關係也十分親
近。第一次畫展得以開辦，他的動向也有必要考慮進去。

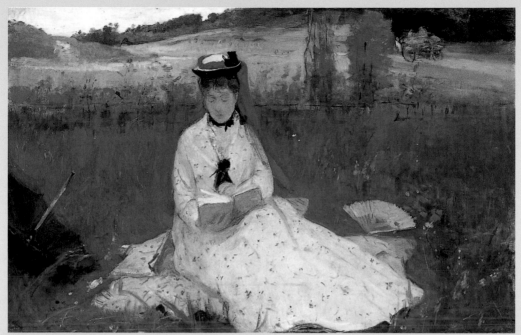

莫內　印象‧日出　1872　油彩畫布　48×63cm　巴黎瑪摩丹－莫內美術館藏（左頁圖）
莫莉索　讀書　1873　油彩畫布　46×71.8cm　美國克利夫蘭美術館藏（上圖）

第二年舉行的第二次印象派畫展，會場就設在杜朗‧魯耶的畫廊。

第一次展覽上，由於莫內展出的〈印象‧日出〉受到嘲諷的批評，使得「印象派」之名得以誕生。評論家勒華在4月25日刊出的《錫罐樂》（Le Charivari）雜誌上，以「印象派的展覽會」為名，寫了一篇譏諷莫內畫作及其他作品的文章。第一次畫展雖然遭到許多批評，但是像卡斯塔奈利（Joule Castagnary）那樣發表「卡普辛大道的展覽會——印象派」（《世紀》4月29日）表達擁護者也不在少數。

1877年第三次印象派畫展舉行時，法國小說家里維埃爾（Henri Laurent Riviere）發行了《印象派》週刊。第二年，杜瑞（Theodore Duret）完成著作《印象派的畫家們》。透過這些積極的評論家，使「印象派」一詞呈現了正面的意義，也使他們變革的影響力更為擴大。

當時，藝術上重要的贊助者——皇帝和貴族在革命中崩垮了，另一方贊助者——教會也不再有雄厚的力量。邁向新時代，繪畫的接受層級必須趨向大眾化。舉辦展覽正是畫家們面對社會而採取的行動。而在畫家與新的接受層級擔任媒介的，正是由畫商及評論家來擔任此重要角色。「第一次印象派畫展」就是標示著這般時代轉換交界的展覽會。

莫內與印象主義的誕生

　　莫內（Claude Monet）完成〈草地上的午餐〉後，隨即以卡蜜兒為模特兒，畫了〈綠衣的女子（卡蜜兒）〉，接續前年入選沙龍展。小說家左拉（Emile Zola）在沙龍展上如此評論，「展現在此的是一位超越了寫實主義者，不為描繪所有的細部而使畫作陷入乏味、乾枯，卻又非常細膩的詮釋者。」

　　畫面上的女性，用髮飾束攏頭髮，頭略偏向一側。吸引左拉注意的，是畫家捕捉到女子悠閒的姿態中，所流露的美麗。

　　雖然莫內的室內人物畫，已經頗獲好評，不過他還是去畫了在戶外陽光下的人物。第二年，他的〈庭園中的女子〉參加沙龍展，但落選了。

波特萊爾美術評論中的現代感

　　1869年夏天，莫內和雷諾瓦（Pierre Auguste Renoir）一起到巴黎近郊的塞納河畔去作畫。他在9月時寫給友人巴吉爾（Frederic Bazille）的信上也提到。

　　「好快，又到沙龍的時期了。啊！什麼都沒完成，連計畫也沒有。不過，我心裡還有個夢。我已畫了好幾張葛倫魯葉的泳池習作。那真的是我的夢呢！雷諾瓦也在這裡待了差不多兩個月，他和我做同樣的嘗試。」

　　當時的莫內已經和卡蜜兒生了第一個兒子尚（兩人在1870年才正式結婚），經濟上仍十分拮据。

　　這年8月他在寫給巴吉爾的信上，曾提到家中生活窮困，幸得雷諾瓦金錢上的資助。

　　這年夏天的作畫經歷，讓印象派的兩位重要畫家之間的友誼更為深厚。

　　葛倫魯葉是個設有水上咖啡館的泳池，也是巴黎人休閒娛樂的熱門場所。小說家莫泊桑（Henri Rene Albert Guy de Maupassant）的短篇小說《保羅的情人》，就是以此為故事背景。

　　「……保羅掌了舵，向葛倫魯葉的方向滑去。他們兩人到達時，已經快三

　　莫內　綠衣的女子（卡蜜兒）　1866　油彩畫布　231×151cm　布雷門美術館藏（右頁圖

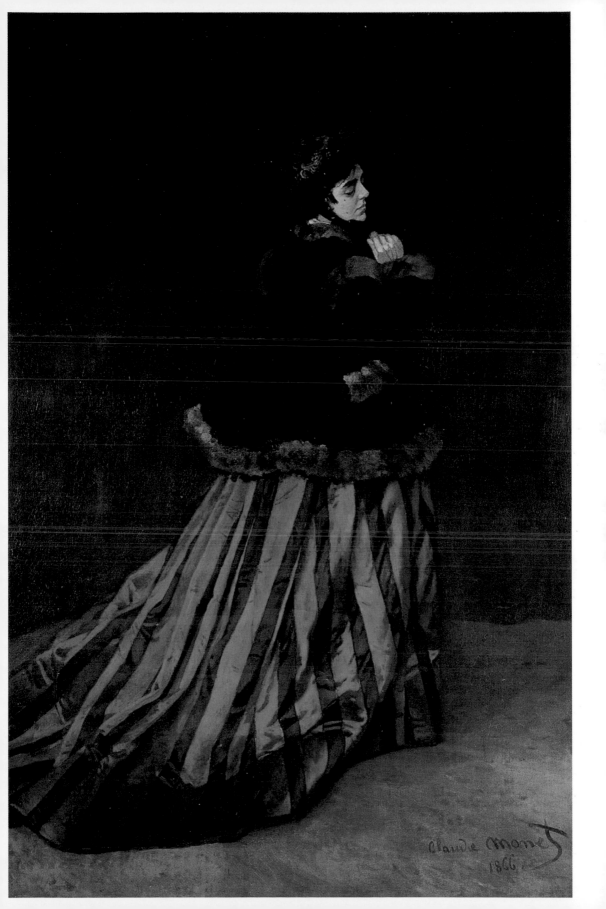

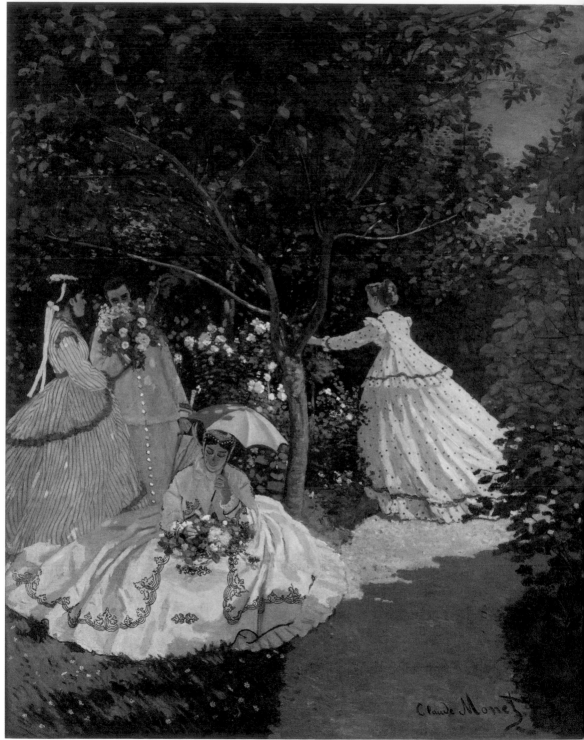

莫內　庭園中的女子　1866　油彩畫布　256×208cm　巴黎奧塞美術館藏

點了，水上咖啡館早已坐滿了客人。這個咖啡館設在一片很大的平台上，木頭柱子撐起塗上瀝青的屋頂，藉著兩座小橋，可通往美麗的克羅瓦西島。其中一座小橋伸入水上咖啡館中間。另外一座小橋，連接一個栽種了一株大樹，被稱為「花盆」的小島，屬於泳池事務所的部分，與陸地相接。」

莫內的〈葛倫魯葉〉，畫面中央是稱為「花盆」的人工島，右手邊可看到水上咖啡館。人們在此休閒享樂，有在露天的陽光下游泳的人，也有在咖啡館或人工島上歡談的人。前方塞納河的水面顯得十分寬廣，淙淙的水波透過光線反射的色澤，是用青色、黃褐色等明亮的色彩來描繪。塞納河映照出所謂「近代」的新時代種種生活風情。

馬奈（Edouard Manet）的〈草地上的午餐〉引發話題的1863年，詩人波特萊爾（Charles Pierre Baudelaire）在一篇《現代生活的畫家》的美術評論中，主張畫家們應摒棄只在古老故事中追求作畫主題的態度，改為描繪出這個時代的樣貌，也就是所謂的現代感。

此外，他也提到「現代感是瞬間的，是易移動的，是偶然的，這就形成藝術的一半。」

莫內畫作的前景，將寬廣的水面在夏日陽光下，波影流轉的樣態，以生動的筆觸畫出，正表現了波特萊爾所主張的現代感，傳達了假日裡瞬間的歡鬧。

〈葛倫魯葉〉被視為印象主義的誕生之作。除了因其作畫背景包含了莫內與雷諾瓦的逸事外，最主要的還是畫面上的筆觸（以及明亮的色彩）清楚的昭示了印象主義的主張。

這幅畫的表現手法，任何人都不可能看不出畫面所流露的現代感的特質。

不過，要把這幅畫稱為印象主義的誕生作，卻不是能輕易下的結論。這是因為從莫內之前的書信中，他曾提到考慮把這件作品視為「習作」。就像〈草地上的午餐〉一樣，這幅畫本來是為了參加沙龍展的作品而繪製的（1870年參加沙龍展的作品已佚失）。沒多久，莫內就捨棄了在正式作品前而配合畫的習作，轉為採用如這幅畫所看到的筆觸，以簡略的畫法，傳達一股新鮮的感覺。

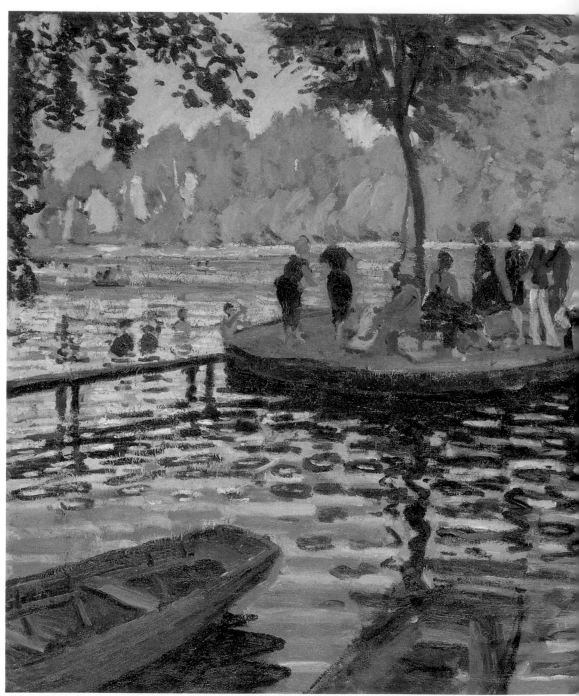

莫內　葛倫魯葉　1869　油彩畫布　74.6×99.7cm　紐約大都會美術館藏

筆觸分割──印象主義繪畫特徵

　　運用明亮的色彩作筆觸的基本單位，從廣義上來說，「筆觸分割」正是印象主義的特徵。以下將詳述印象主義畫作的筆觸表現。

　　此處廣義的「筆觸分割」，也被稱為「色彩分割」，首先與色彩的變革有關。當時色彩上所謂的「固有色」，是指以被描繪對象自身的顏色為基準。光則為其固有色賦予了明暗，帶來三度空間的現實性（立體感）。與此相對的，印象派的畫家們透過戶外的作畫，看到了光線改變了色彩本身的情形。於是他們從所謂固有色的束縛中自我解放，改用自由、色彩明亮的筆觸。而在混合色的使用上，相對於顏料相混合後會降低色彩的明度，他們讓要混合的顏色以細小的筆觸為單位在書面上並列但稍微分開，這種手法使得色彩得以在觀賞者的眼中相混合（稱為「視覺混合」），也保留了色彩的明度。印象主義的這種手法，是從新的科學知識中獲得的啟發。不過印象主義的畫家們，主要還是著重在做出具有新鮮感的表現，並非以科學論點為表達的訴求。至於後來的新印象主義則是以科學理論為基礎，將色彩的變革加以體系化的展現（「筆觸分割」或「色彩分割」等用語，原本是新印象主義者指他們以點描法來體系化，所運用的手法）。

在筆觸表現上，這種看來簡略的畫法（常遭批評「像是草圖般」），被指摘是企圖捕捉在戶外光線的變化下，瞬間的影像。誠然，在以筆觸為基礎的作畫上，確實背離了當時學院派所教導細膩的完成度；在處理光的變化方面，從事實角度上也符合了其性質（不過，就算再怎麼快速的作畫，也不可能完全把自然變化的一瞬間畫下來）。

但是，在筆觸表現上，還有一項值得重視。那就是，從物質面（顏料的物質性）來看筆觸，在畫面上是連續的停頓。過去人們看到的精緻油畫，雖然都是以顏料畫出來的，但畫家在細膩的描繪過程中，絕不留下筆跡，不論是人物畫或風景畫，都不會如這幅畫般的讓人看出其顏料。與此相對的，其筆觸例如在表現人物時，也不失去顏料的固態。我們看著被描繪者的同時，也看出畫面上的顏料。因此其畫作既展示了顏料的物質，也顯出了作畫者的手部（身體）的動作。

1874年舉行初次的印象派畫展時，莫內等人固然遭受許多責難和批評，但也有些評論家對他們的畫作表達讚賞。卡斯塔奈利（Joule Castagnary）評論如下：「不是描繪風景，而是描繪出風景予人的感覺，他們正是印象主義者。」他為印象主義下的定義，是追求感覺的呈現。「印象」是個語意隱晦的用詞。因為「印象impression」的原義是「向內押入im-pression」，也就是把所謂畫家的感覺往身上刻印下去。因此，他們把自身的感覺，藉由筆觸描繪出，亦即透過顏料的物質，讓感覺得以在畫面上實體化。

「瞬間性」的訴求

1874年舉行了所謂的「第一次印象派畫展」。由於莫內在這次展覽會上展出的《印象‧日出》遭到評論家在雜誌上大加嘲諷，結果促成了「印象派」、「印象主義」名詞的產生。寫下此篇評論的是勒華（Louis Leroy），他先針對《印象‧日出》大肆攻擊，接著又批評了〈卡普辛的林蔭大道〉（這幅作品雖然是在攝影師納達爾的工作室完成，但也展示在第一次的印象派展覽上）。

這幅畫描繪了因「巴黎大改造」而剛鋪設的林蔭大道，午後偏斜的陽光，照向一側的建築物、路面、林蔭道上的樹木，呈現輝耀的金黃色。在路上行走

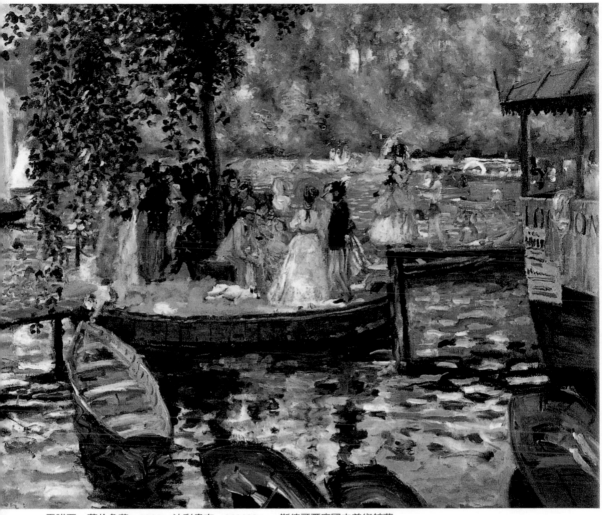

雷諾瓦　葛倫魯葉　1869　油彩畫布　66×86cm　斯德哥爾摩國立美術館藏

的群眾，是用黑色的筆觸描繪。勒華苛刻的批評道：「在畫面的下方，就像是黑色的唾液，那些無數的縱長形的東西，令人完全不知所以。」當時的學院派認為人體表現是繪畫的基礎（因此美術學校都要求學生必須練好裸體素描的基本功），勒華如此責難，似乎也無可厚非。然而，莫內並沒有要描繪人體，他只是要把眾多的人群走過大道上的活力表現出來而已。另一位法國評論家薛儂（Ernest Cheneau）便針對莫內在筆觸表現上的意義，作如下的評述：

莫內　葛倫魯葉的浴者　1869　油彩畫布　73×92cm　倫敦國家畫廊藏

「在塵埃與陽光中，看到人群的動態、道路上雜沓的馬車和人們、路旁樹木的隨風搖擺，此畫要捕捉的，是易變動的部分，亦即運動的瞬間。過去從來不曾有人畫出這種展現流動性質的畫作。」

他的評論顯然支持了波特萊爾對現代化的一番主張。在這幅畫的右上方，有兩位男士正俯視街道，是運用了將畫面右邊裁切的構圖（所謂「裁修」的手法）。這個手法，讓這個畫面成為被窺看的瞬間，表現出場景的「偶然」。這一點也與波特萊爾所稱的現代化特質符合。

薛儂在文中提到「運動的瞬間」，這是莫內的畫第一次被人用「瞬間」來形容，也符合了波特萊爾的主張。

描述莫內及印象主義的繪畫時，常用到「瞬間」相關的語彙，雖然看起來是以簡略的筆觸畫出，但是作畫過程卻非瞬間完成的。

繪畫畢竟不像電影或戲劇演出，能夠只畫出瞬間的情景。

莫內的〈卡普辛的林蔭大道〉，是以裁修的構圖、簡略的筆觸表現為基礎，讓畫面看起來就像「瞬間」的現實情景。而「運動的瞬間」之詞，正是莫內畫作的意圖。這種繪畫物象的技法，後來即成為印象主義繪畫的特質。

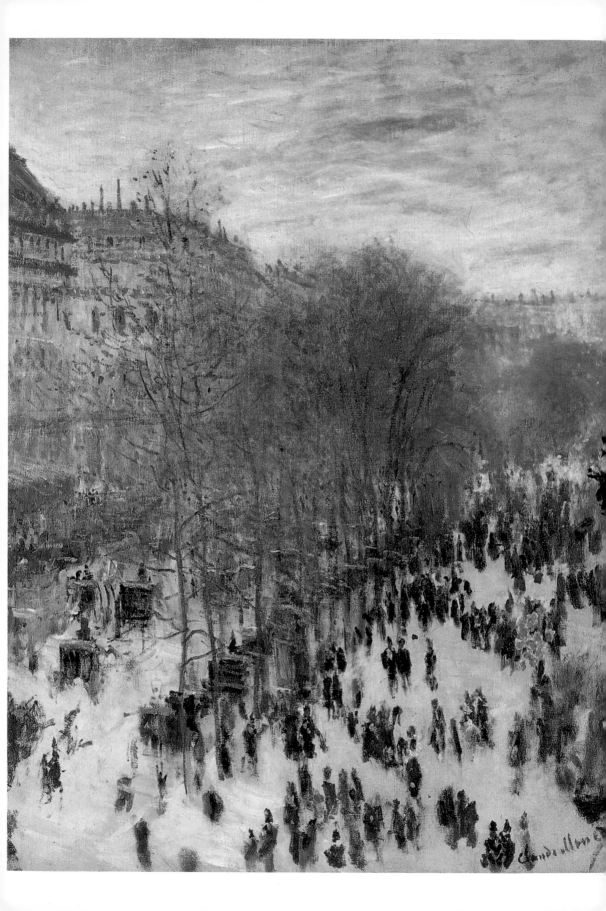

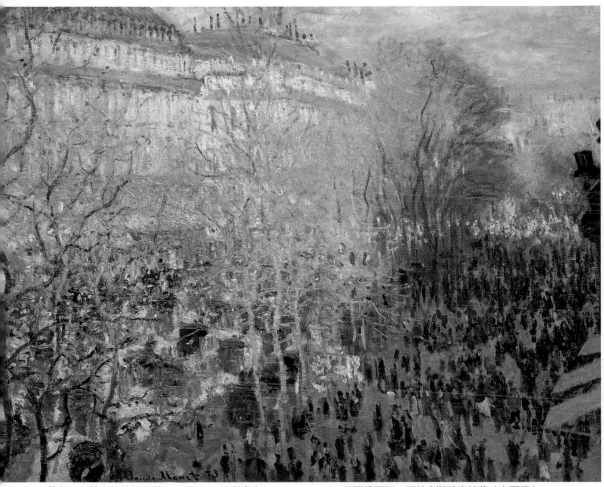

莫內　卡普辛的林蔭大道　1873-74　油彩畫布　80.3×60.3cm　美國納爾遜－阿特金斯美術館藏（左頁圖）
莫內　卡普辛的林蔭大道（局部）　1873　油彩畫布　61×80cm　莫斯科普希金美術館藏（上圖）

國家圖書館出版品預行編目資料

莫內在吉維尼花園Monet's Garden in Giverny /
魏伶容、朱燕翔、謝汝萱編譯--
初版. -- 臺北市：藝術家，2011.04〔民100〕
112面；17×24公分.--

ISBN 978-986-282-017-9（平裝）

1. 莫內（Monet, Claudde, 1840-1926）
2. 印象主義 3. 畫論

949.53 100004395

莫內在吉維尼花園
Monet's Garden in Giverny
藝術家 特集

發行人 / 何政廣
主編 / 王庭玫
譯寫 / 魏伶容、朱燕翔、謝汝萱
編輯 / 謝汝萱
美編 / 曾小芬

出版者 / 藝術家出版社
台北市重慶南路一段147號6樓
TEL：（02）2371-9692～3
FAX：（02）2331-7096
郵政劃撥：01044798 藝術家雜誌社帳戶

總經銷 / 時報文化出版企業股份有限公司
新北市中和區連城路134巷16號
TEL：（02）2306-6842
南部區域代理 / 台南市西門路一段223巷10弄26號
TEL：（06）261-7268
FAX：（06）263-7698
製版印刷 / 新豪華彩色製版印刷股份有限公司
初　版 / 2011年4月
定　價 / 新臺幣280元

ISBN 978-986-282-017-9（平裝）